KB186813

결국 여백이다.

KEKKYOKU, YOHAKU. YOHAKU WO IKASHITA DESIGN LAYOUT NO HON

by ingectar-e

Copyright ⓒ 2018 by ingectar-e

All rights reserved.

Original Japanese edition published by SOCYM CO., LTD.

Korean translation rights ⓒ 2021　by Chekpoong Publishing Co.

Korean translation rights arranged with SOCYM CO., LTD., Tokyo

through EntersKorea Co., Ltd. Seoul, Korea

이 책의 한국어판 저작권은 (주)엔터스코리아를 통해 저작권자와 독점 계약한 책이있는풍경에 있습니다.

저작권법에 의하여 한국 내에서 보호를 받는 저작물이므로 무단전재와 무단복제를 금합니다.

# 결국 여백이다.

ingectar-e 지음 | 권혜미 옮김

책/이/있/는/풍/경

## 이 책의 소개

### 우선

#### 좋은 레이아웃 디자인이란?

많은 디자인을 본 후 깨달았다. 그것은……
정보가 한눈에 들어오고,
깔끔한 디자인이다.

### 그리고

#### 어떻게 하면 그런 디자인을 만들 수 있을까?

정보가 한눈에 들어오고, 깔끔하고, 세련된 디자인……
그것은 역시
여백!!!
여백이 있기 때문에 정보가 한눈에 들어오고,
여백이 있기 때문에 세련되게 보인다!

### 그래서

#### 정보 정리도, 세련된 디자인도
#### 결국 여백이 있어야 가능하다!

'여백'을 두면 누구나 세련되고 멋진 디자인을 만들 수 있다!
이 책은 여백에 주목한 레이아웃 안내서다.

신입 디자이너

### 나신입

베테랑 디자이너

### 배테랑

어느 정도 디자인은 가능하지만, 더 세련된 디자인을 만들고 싶어 하는 신입 디자이너. 배테랑 선배에게 혼나가면서 열정적으로 디자인 공부에 매진하고 있다.

세련된 디자인을 뚝딱 만들어내는 베테랑 디자이너. 조금 엄하지만, 여백을 활용하는 방법, 레이아웃, 폰트 선별, 배색 등 다양한 각도에서 정확한 지적을 해주는 고마운 선배다.

# 이 두 사람과 함께 여백 레이아웃을 공부해보자!

# • 항상 여백을 꽉꽉 채우는 아마추어 •

선배, 레이아웃을 마쳤는데
디자인이 전혀 세련돼 보이지 않아요.

레이아웃에 '여백'이 하나도 없잖아!
'공간'을 만드는 마이너스 디자인을 하라고!

여백이 있으면 불안해서 자꾸 메우게 돼요.

여백을 무서워하다니!
여백이 있어야 세련되고 깔끔한 디자인을 만들 수 있어.

남은 여백을 잘 활용하라는
말씀이신가요?

여백은 '남기는 것'이 아니야.
'만드는' 거지!

네, 알겠습니다…….

## 여백이란?

여백이란 '아무것도 없는 공백'을 뜻한다. 일반적으로는 '하얀 부분'을 나타내지만, 레이아웃 디자인에서는 '글자나 장식이 들어가지 않은 부분'을 여백이라고 부른다.

## 여백을 만들어 전하고 싶은 부분을 강조하자

어느 정도 레이아웃을 할 줄 알게 된 신입 디자이너들은 여백을 무조건 채우려고 한다. 여백을 채우기 위해 글자크기를 키우고, 틀 안에 많은 정보를 집어넣는다. 그러나 이것은 깔끔하고 세련된 레이아웃이 아니다. 여백을 만들면 핵심내용이 눈에 잘 들어와 좋은 디자인이 된다.

**NG** 정보가 꽉꽉 들어차 있으면 요점을 파악하기 어렵다.

**OK** 여백을 충분히 만들면 이해도가 올라간다.

어느 쪽이 보기 쉽지?

글자와 글자 사이, 행과 행 사이에 여백을 만들면 가독성이 올라간다.
여백을 만든 레이아웃은 깔끔하고, 읽는 사람에게 신뢰감과 안정감을 준다.

# 여백=세련

## 여백을 잘 활용하면 레이아웃은 세련된 인상을 준다.

세상에는 의도적으로 여백을 없앤 디자인도 많지만, 그런 디자인은 기초를 몸에 익힌 후에 실천해야 한다. 이 책의 사례와 칼럼은 다양한 각도에서 여백을 다룬다. 따라서 어느 정도 디자인은 가능하지만 더 이상 진전이 없어 고민하는 사람들은 이 책을 꼭 참고하길 바란다.

여백을 배워서 조금 더
세련된 디자인을 만들고 싶어!

### 칼럼으로 보는 여백 × ○○

카피를 왜 빼먹은 거지!!

# • '쌈박한' 디자인으로 가는 길 •

여백을 만들면 깔끔하고, 세련되고, 보기 쉬운 레이아웃을
만들 수 있다는 것을 조금은 알게 됐어요.

'조금은'이라…….

여백을 마스터하기 위해서는
직접 디자인해보는 방법밖에 없겠지요?

직접 해보는 방법도 좋지만, 우선은 유명한 디자인을 많이
보고 분석하는 것이 중요해. 그래야 내 것으로 만들 수 있거든.

하루빨리 선배처럼
멋지고 쌈박한 디자인을 만들고 싶어요.

우선 네가 만든 레이아웃을 보면서
하나하나 설명해줄게.

네, 감사합니다.

## 이 책의 사용법

**평범한 디자인을 세련된 디자인으로 바꾸는 수정 포인트를
6페이지로 설명한다.**

'평범한 디자인은 가능하지만, 프로가 만든 것처럼 세련된 디자인
은 만들지 못한다.'
'무엇이 다른지는 알겠는데, 어디를 어떻게 수정해야 할지 모르겠다.'
이 책은 초보 디자이너들이 품고 있는 고민과 해결방법을 6페이지
에 걸쳐서 소개한다. 여백을 만드는 방법, 레이아웃, 배색, 폰트 선
정 등 꼭 참고해보길 바란다.

어디를 수정해야 한지
모르겠어.

### 폰트에 대해서

이 책에서 소개하는 폰트는 어도비 타입킷(Adobe Typekit)에서 제
공하는 것들이다. 어도비 타입킷은 고품질의 폰트 라이브러리로,
어도비 크리에이티브 클라우드(Adobe Creative Cloud) 유저가 이
용할 수 있는 서비스다. 어도비 타입킷의 상세사항이나 기술적인
서포트에 대해서는 어도비 웹사이트(https://www.adobe.com/
kr/)를 참고하기 바란다.

# NG 사례

# OK 사례

나신입이 만든 '나쁘지는 않지만 세련되지 않은 디자인'이다. 신입 디자이너나 아직 초보 단계에 있는 디자이너들이 자주 하는 NG 포인트를 많이 보여준다.

배테랑 선배의 조언에 따라 수정한 OK 사례. 여백, 레이아웃, 폰트 등 다양한 각도에서 접근해 '세련된 디자인'을 완성한다.

── 실제 상황을 가정한 카테고리 타이틀

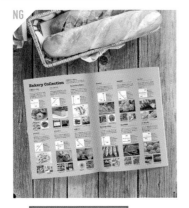

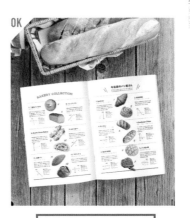

나름대로 생각하면서 만들었지만 좋은 디자인을 만들지 못한 나신입의 고뇌의 목소리

나신입의 고민에 대한 선배 배테랑의 조언

# 문제점 색출

# 수정방법과 그 목적

나신입이 한 디자인의 문제점을 하나하나 뽑아낸다. '잘했다'고 생각한 것이 역효과를 발휘하는 경우도 있다.

세련된 디자인을 만들기 위한 수정안이 제시된다. 또한 어떤 목적으로 수정했는지에 대해서도 설명한다.

NG의 이유를 한마디로 보여준다.

OK의 포인트를 한마디로 보여준다.

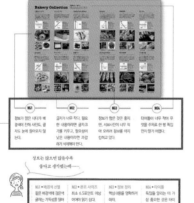

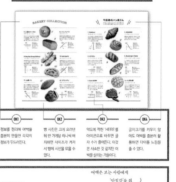

NG의 이유를 상세하게 설명한다.

OK의 포인트를 상세하게 설명한다.

한눈에 포인트를 확인할 수 있도록 위에서 제시한 NG의 이유를 한마디로 정리한다.

'세련된 디자인'을 만들기 위한, 여백을 만드는 방법을 설명한다.

# 이 밖에 이런 레이아웃

# 어드바이스

디자인 레이아웃의 여러 안을 소개한다. 현장에서는 복수의 시안을 요구하는 경우도 자주 있기 때문에 다양한 디자인을 모아놨다.

폰트 선별, 배색, 그 밖의 디자인에 관한 조언을 한다. 생각한 대로 디자인하기 위해 필요한 지식을 소개한다.

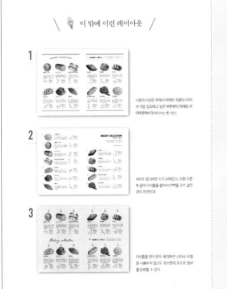

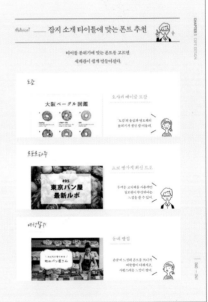

디자인 사례가 풍부해서
많은 참고가 됐어요.

꼭 머릿속에 넣고
실천해봐.

# • 차 례 •

## Chapter 1　CAFE DESIGN
### 카페 레이아웃 사례

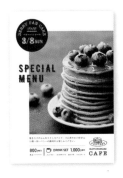

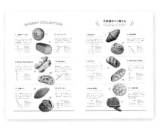

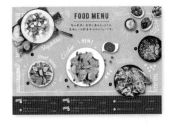

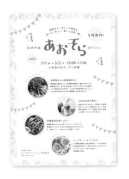

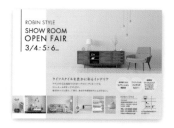

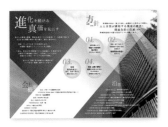

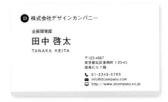

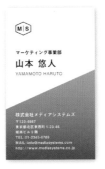

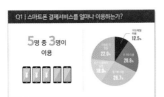

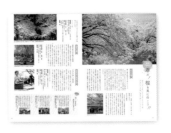

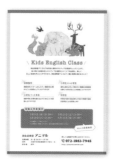
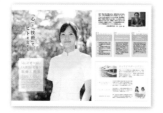
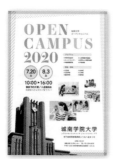

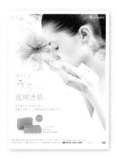

# Chapter 8  SEASON DESIGN
계절상품 레이아웃 사례

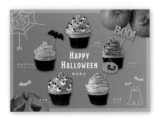
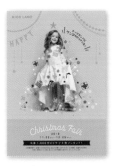
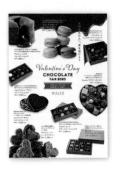

# Chapter 9 LUXURY DESIGN

럭셔리 레이아웃 사례

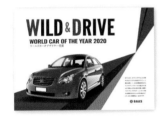

카 페 레 이 아 웃 사 례.

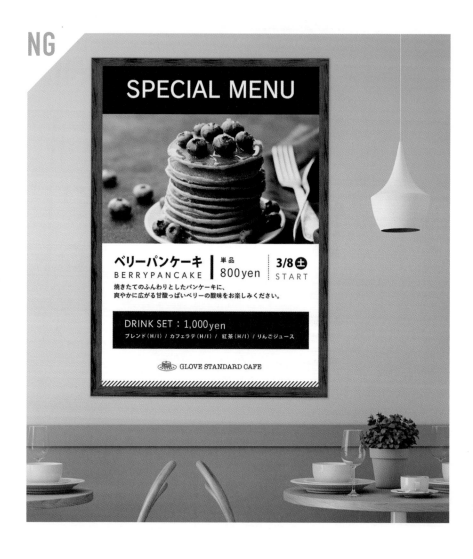

팬케이크 사진을 강조하고 싶어서
가로화면 전체로 넣었어요.

# OK

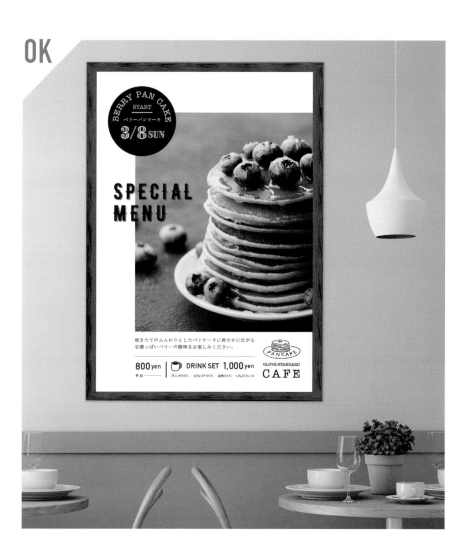

여백을 넓히고, 구도를 대담하게 만들어봐.
그러면 시각적으로 흥미로운 레이아웃이 될 거야.

# NG

## 전체적으로 답답하다

**SPECIAL MENU**

ベリーパンケーキ
BERRYPANCAKE
単品 800yen
3/8土 START

焼きたてのふんわりとしたパンケーキに、
爽やかに広がる甘酸っぱいベリーの酸味をお楽しみください。

DRINK SET : 1,000yen
ブレンド(H/I) / カフェラテ(H/I) / 紅茶(H/I) / りんごジュース

GLOVE STANDARD CAFE

**NG1**

여백이 충분하지 않아 답답한 인상을 준다. 사진을 강조하고 싶은 마음은 알겠지만, 그저 크게 배치한다고 사진이 돋보이는 것은 아니다.

**NG2**

정보가 정리되지 않아 중요한 내용과 그렇지 않은 내용의 차이를 모르겠다.

**NG3**

카페 포스터를 만들 때는 폰트 선별이 중요하다. 카페 분위기와 어울리는 폰트를 사용하자.

**NG4**

글자색을 잘못 사용하면 세련미가 떨어진다. 심플하게 색감을 맞춰보자.

사진도, 'SPECIAL MENU'도
눈에 띄게 하고 싶었는데…….

**NG1 ◆ 여백이 없다**
지면 전체에 글자와 사진이 �꽉 들어차 있어 여백이 없다.

**NG2 ◆ 강약 조절**
글자만 쓰여 있을 뿐 전체적으로 강약이 없다.

**NG3 ◆ 폰트 선별**
폰트 고르는 방법이 미숙하다.

**NG4 ◆ 배색**
글자색을 사용할 때는 우선순위를 생각하자.

# OK

## 사진이 한눈에 들어온다

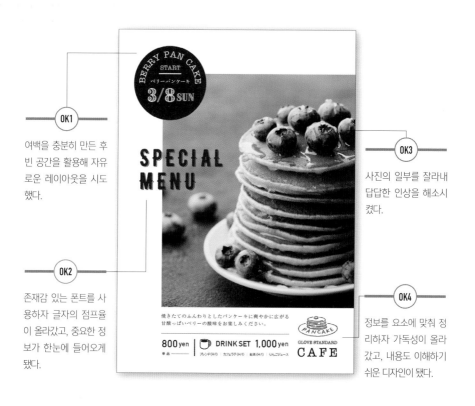

**OK1**

여백을 충분히 만든 후
빈 공간을 활용해 자유
로운 레이아웃을 시도
했다.

**OK2**

존재감 있는 폰트를 사
용하자 글자의 점프율
이 올라갔고, 중요한 정
보가 한눈에 들어오게
됐다.

**OK3**

사진의 일부를 잘라내
답답한 인상을 해소시
켰다.

**OK4**

정보를 요소에 맞춰 정
리하자 가독성이 올라
갔고, 내용도 이해하기
쉬운 디자인이 됐다.

강조하고 싶은 사진 주변에
여백을 만들어봐.

### 여백 포인트!

Before    After

메인사진 주변에 여백을 충분히 만들
면 시선을 사진에 집중시킬 수 있다.

 이 밖에 이런 레이아웃

**1**

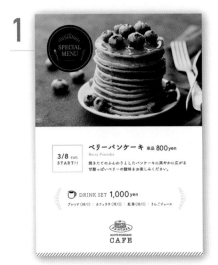

위아래로 강약을 주면 하부의 여백이 도드라져 정보가 읽기 쉬워진다.

**2**

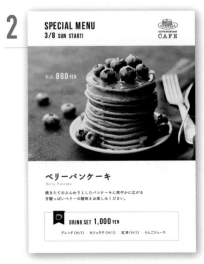

사진이 짙은 색일 경우, 사진 주변에 여백을 충분히 만들면 세련된 인상을 줄 수 있다.

**3**

따뜻함이 깃든 편지 느낌의 폰트나, 3단계로 나눠서 정보를 넣으면 생동감이 플러스된다.

**4**

타이틀 일부를 사진 위에 쓰면 단조로운 레이아웃에 생동감이 살아난다.

## Advice! ___ 카페 분위기에 맞는 폰트와 색 추천

가게 분위기에 맞는 폰트와 색을 쓰면
전체적으로 느낌이 통일된 포스터나 메뉴판을 만들 수 있다.

### 시크

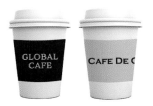

Adorn Engraved Regular
GLOBAL CAFE

Copperplate Bold
CAFE DE CORE

color

\ 세련됐어! /

### 내추럴

Providence Sans Pro Regular
Natural Cafe

Boucherie Cursive Regular
Café Leaf and Life

손글씨도
특색 있는
폰트야.
\ /

color

### NY

Mrs Eaves All Petite Caps
CAFE BROOKLYN

DIN Condensed Regular
STANDARD COFFEE

color

요즘 유행하는
\ 스타일이야. /

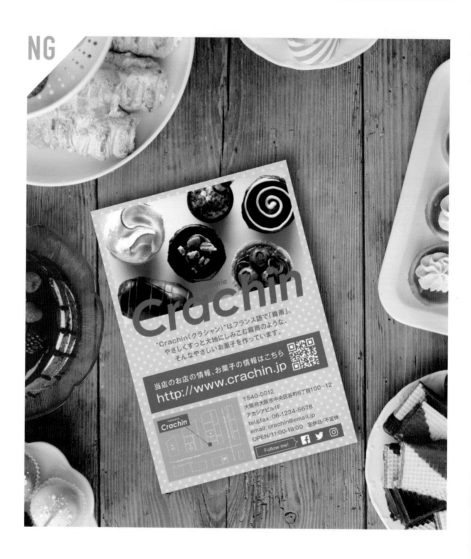

가게를 어필하는 전단지인데,
뭔가 유치하고 임팩트가 너무 강한 거 같아요……

OK

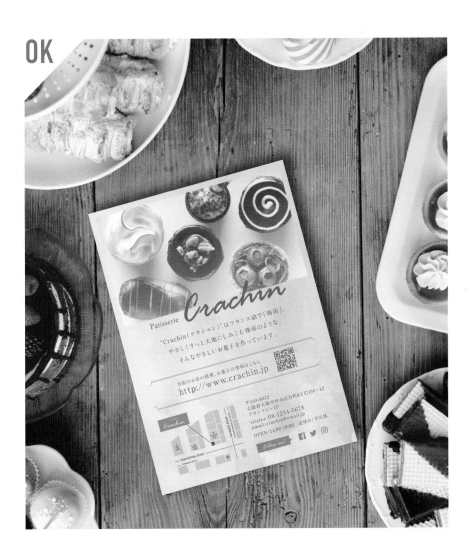

점프율을 내리면 차분해 보일 거야.
그런 다음 가게 콘셉트에 맞는 폰트와 배경을 골라봐.

# NG

## 임팩트가 너무 강해 유치해 보인다

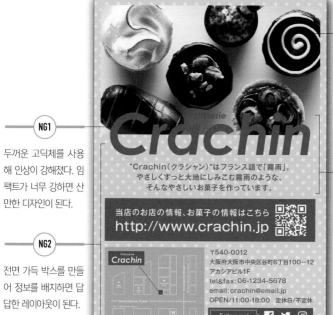

**NG3**
사진의 명암과 채도가 강하면 내추럴하고 따뜻한 분위기가 사라진다. 또한 임팩트가 강하면 딱딱한 인상이 되어버린다.

**NG1**
두꺼운 고딕체를 사용해 인상이 강해졌다. 임팩트가 너무 강하면 산만한 디자인이 된다.

**NG4**
글자의 점프율이 높아지면 딱딱하고 산만한 인상이 되어버렸다. 이러면 좋은 디자인이 나오지 못한다.

**NG2**
전면 가득 박스를 만들어 정보를 배치하면 답답한 레이아웃이 된다.

디자인을 만들 때는
가게 분위기도 생각해야 하는구나!

**NG1 ◆ 폰트 선별**
두꺼운 고딕체로 임팩트가 너무 강하다.

**NG2 ◆ 여백이 없다**
전면을 가득 채워 여백이 없고 답답하다.

**NG3 ◆ 사진 색**
명암, 채도가 너무 진하다.

**NG4 ◆ 글자 점프율**
산만하고 딱딱한 인상이 되어버렸다.

# OK

## 밝고 차분한 인상으로

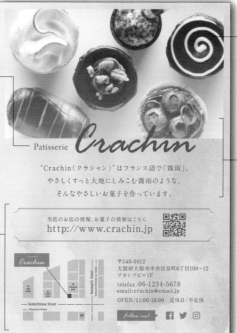

사진의 명암과 채도를 낮춰 내추럴하고 밝은 분위기로 만들었다.

**OK1**

가게 이름은 손글씨 느낌이 나는 필기체를 사용해 내추럴하고 세련된 분위기를 줬다. 명조체로 폰트를 통일하자 차분한 인상이 됐다.

**OK4**

정보마다 폰트 사이즈를 바꾸고 행갈이를 하면 그 차이가 쉽게 눈에 들어오지만, 자칫하면 산만해 보일 수도 있다. 그러나 글자의 점프율을 낮추면 지면이 차분한 인상으로 바뀐다.

**OK2**

전면 가득했던 박스를 지우고, 틀이 필요한 부분에만 섬세한 프레임을 사용했다. 그러자 여백이 생겨 전체적으로 밝은 인상이 됐고, 정보도 읽기 쉬워졌다.

정보를 나누는 방법은 '박스 만들기' 이외에도 여러 가지가 있어!

## 여백 포인트!

Before

After

정보를 정리하기 위해 박스를 만들어 여백을 채우기 쉽지만, 여백이 사라지면 전체적으로 답답한 인상을 줄 수 있다. 이럴 때는 박스를 만드는 대신에 가는 선을 사용하는 것이 좋다.

**1**

오려낸 빵 사진을 규칙적으로 배치한 뒤, 그 안에 정보를 넣으면 조금 더 깔끔한 디자인이 된다.

**2**

사진, 글자, 지면 등 모든 정보를 분할해 격자모양 으로 배치하면 정보가 정리되고 읽기 쉬워진다.

**3**

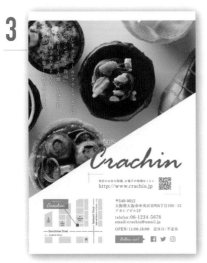

사진을 크게 트리밍하면 상품이 매력적으로 보인다.

**4**

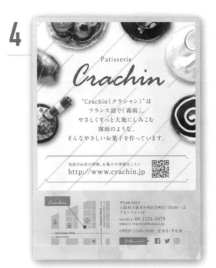

오려낸 사진을 대칭으로 배치하면 디자인이 전체적으로 안정되고 아름답게 보인다. 정보도 중앙에 모으면 읽기 쉬워진다.

## *Advice!* _____ 베이커리 전단지에 맞는 색 추천

가게 분위기에 맞는 배색을 생각하자. 가게와 딱 맞는 색을 고르면

그 가게의 세계관이 잘 보일 것이다.

### 팝 & 걸

color

×

color

×

밝은 색을 사용하면
조금 더 팝 느낌이
날 거야.

### 클래식 & 럭셔리

color

×

color

×

분위기가 차분한
가게와 잘 어울리는
디자인이야.

### 레트로

color

×

color

×

디자인도, 색감도
레트로풍이야.

# 잡지 빵가게 특집

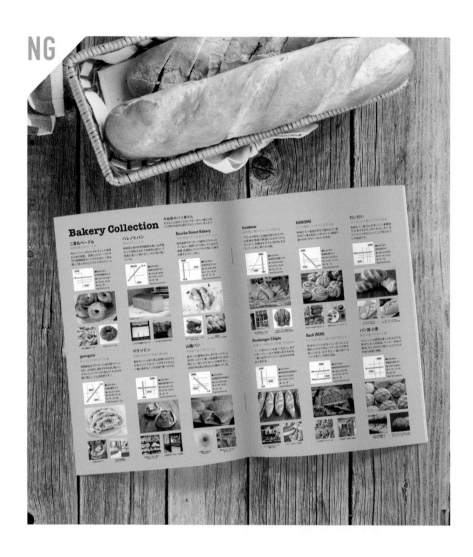

특집 페이지라서 사진과 정보가 너무 많은데,
어떻게 정리해야 할까요?

**OK**

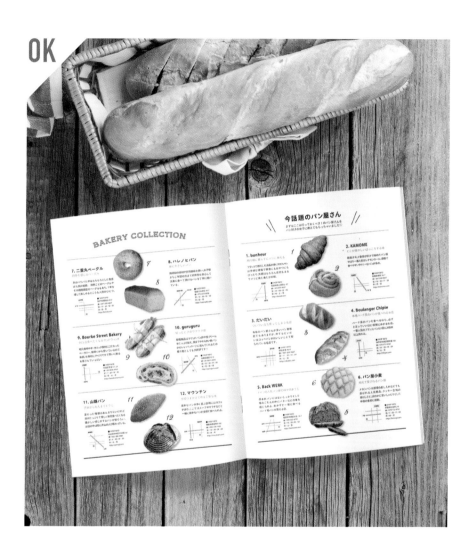

정보가 너무 많으면 핵심 부분을 전달하지 못하게 돼.
이럴 때야말로 여백을 사용해야 해!

# NG

## 정보가 너무 많다

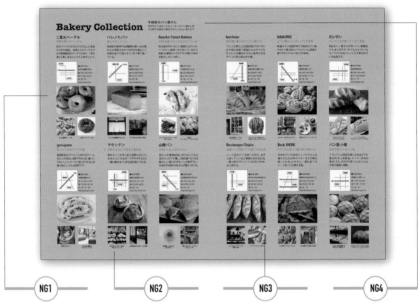

### NG1
정보가 많은 데다가 배경색이 진해 사진도, 글자도 눈에 들어오지 않는다.

### NG2
글자가 너무 작다. 필요한 내용이라면 글자크기를 키우고, 필요성이 낮은 내용이라면 과감하게 삭제해야 한다.

### NG3
정보가 많은 것은 좋지만, 서브사진이 너무 작아 오히려 정보를 어지럽히고 있다.

### NG4
타이틀이 너무 작아 무엇을 주제로 한 빵 특집인지 알기 어렵다.

정보는 많으면 많을수록
좋다고 생각했는데…….

**NG1 ◆ 배경색 선별**
짙은 배경색에 검은색 글자는 가독성을 떨어트린다.

**NG2 ◆ 폰트 사이즈**
최소 6.5포인트 이상이어야 읽기 쉽다.

**NG3 ◆ 정보 정리**
핵심내용을 명확하게 하자.

**NG4 ◆ 타이틀**
특집을 알리는 데 가장 중요한 것은 타이틀이다.

# OK

# 여백이 정보를 강조한다

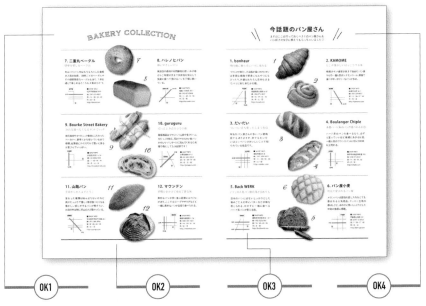

**OK1**

정보를 정리해 여백을 충분히 만들면 각각의 정보가 두드러진다.

**OK2**

빵 사진은 크게 오려낸 뒤 한 가게당 하나씩 배치하면 사이즈가 커져서 빵에 시선을 모을 수 있다.

**OK3**

약도에 적힌 'HERE'를 아이콘으로 바꾸면 글자 수가 줄어든다. 이것은 사소한 것 같지만 여백을 살리는 기술이다.

**OK4**

글자크기를 키우지 않아도 여백을 충분히 활용하면 타이틀 느낌을 줄 수 있다.

여백은 보는 사람에게 '안정감'을 줘.

## 여백 포인트!

사진과 글자로 가득 찬 디자인은 중심이 없어, 사람들에게 '무엇을 봐야 할지' 혼란을 준다. 사진과 글자 수를 가능한 한 줄이고, 지면에 여백을 만들자.

# 이 밖에 이런 레이아웃

**1**

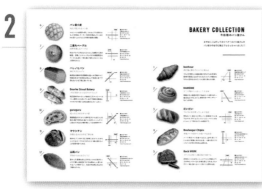

사람의 시선은 위에서 아래로 흐른다. 따라서 가장 강조하고 싶은 부분부터 차례로 레이아웃해보자(여기서는 빵 사진).

**2**

세로로 정리하면 보기 쉬워진다. 또한 오른쪽 끝에 타이틀을 붙여서 여백을 크게 살린 것이 포인트다!

**3**

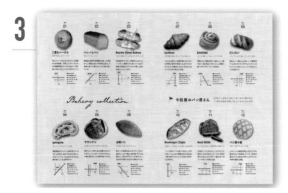

타이틀을 한가운데 배치하면 선이나 도형을 사용하지 않고도 최소한의 요소로 정보를 분류할 수 있다.

*Advice!* —— 잡지 소개 타이틀에 맞는 폰트 추천

타이틀 분위기에 맞는 폰트를 고르면
세계관이 쉽게 만들어진다.

도감

오사카 베이글 도감

'도감'의 울림과 명조체의
분위기가 정말 잘 어울려.

르포르타주

도쿄 빵가게 최신 르포

두꺼운 고딕체를 사용하면
정보원이 뚜렷하다는
느낌을 줄 수 있어.

여성잡지

동네 빵집

손글씨 느낌의 폰트를 쓰니까
따뜻함이 더해지고,
사랑스러운 느낌이 됐어.

# 레스토랑 메뉴판

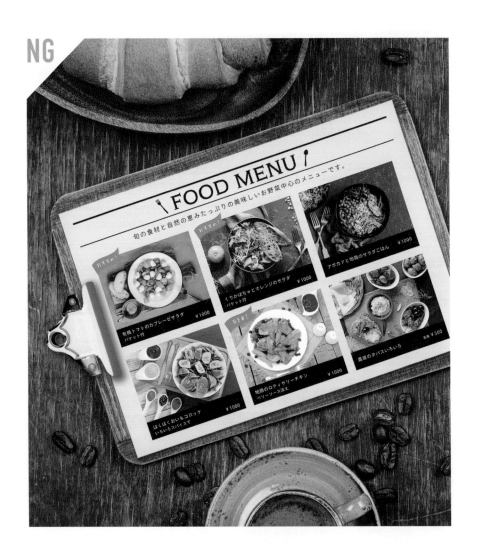

먹음직스럽게 사진을 나열했는데,
너무 평범한 거 같아요.

# OK

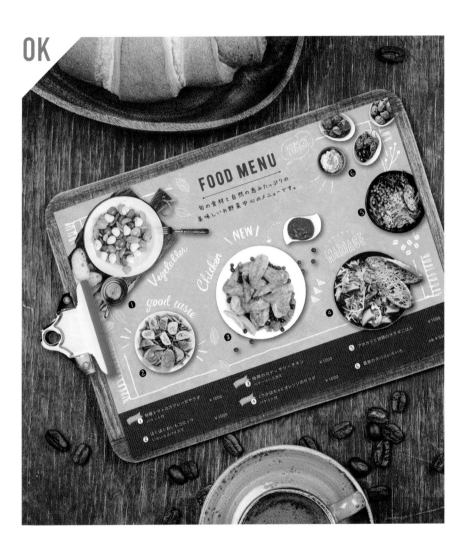

오려낸 사진과 일러스트를 조합하면
금방이라도 먹고 싶은 디자인이 될 거야.

# NG

## 획일적인 레이아웃

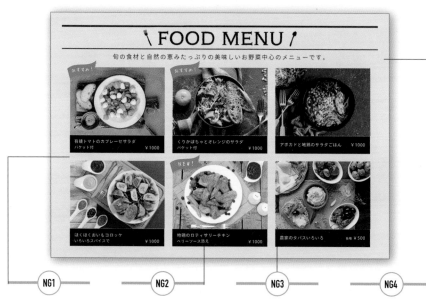

**NG1**

사진 간격이 좁아지면 전체에 압박감을 준다. 또한 사진의 배경색도 주장이 강해 산만한 인상이다.

**NG2**

사진이 전부 같은 사이즈여서 추천메뉴와 신메뉴가 눈에 들어오지 않는다.

**NG3**

빈틈없이 칠한 배경과 메뉴의 검게 칠한 부분이 단조로움을 부각시킨다. 품질이 좋은 느낌을 내기 위해서는 색의 조합이나 질감까지 고려해야 한다.

**NG4**

신입 디자이너들이 자주 하는 레이아웃이지만, 전체가 획일적이다. 조금 더 자유로운 발상으로 재밌는 디자인을 만들어보자.

세련되고 내추럴한 가게 분위기를 어필하려면 어떻게 해야 할까?

**NG1 ◆ 사진 간격**
사진 간에 간격이 너무 좁다.

**NG2 ◆ 사진 사이즈**
사진 사이즈가 모두 같아 구분이 되지 않는다.

**NG3 ◆ 꽉 찬 배경색**
배경과 검게 칠한 부분이 단조롭게 보인다.

**NG4 ◆ 획일적**
조금 더 재밌는 레이아웃을 공부할 필요가 있다.

# OK

## 테마를 만들어 재밌는 디자인으로

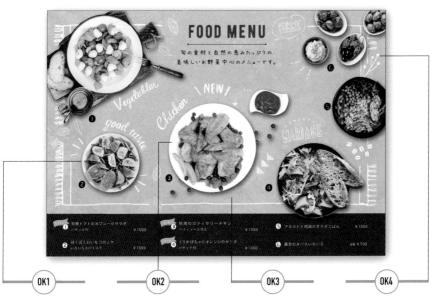

**OK1**

사진을 오려낸 후 메뉴 이름을 아래에 모아두면 생동감 있는 레이아웃이 된다. 사진을 일부러 지면 밖으로 밀어내는 것도 효과적이다.

**OK2**

추천메뉴와 신메뉴 사진은 크게 배치해 시각적으로 눈에 띄게 했다. 사진 크기를 다르게 하면 재밌는 디자인이 된다.

**OK3**

대리석 텍스처를 배경으로 하자 내추럴한 분위기가 완성됐다.

**OK4**

대리석에 하얀색 분필로 일러스트를 그려, 요즘 유행하는 디자인을 만들었다. 손으로 그린 것 같은 일러스트는 눈에 잘 띄고, 가게 테마인 내추럴한 분위기도 자아낼 수 있다.

## 여백 포인트!

사진을 오려내면
그만큼 여백이 생겨!

Before

After

원형으로 된 사진은 동그랗게 오려내는 것이 좋다. 그러면 재밌는 디자인이 되는 데다가 배경을 없앨 수 있어 지면을 보다 효율적으로 사용할 수 있다.

 # 이 밖에 이런 레이아웃

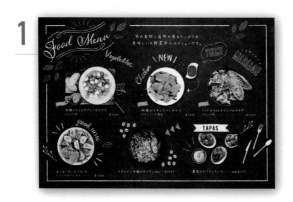

**1** 검은색 배경은 바와 같은 레스토랑에 어울린다. 손글씨 폰트나 일러스트를 활용해보자.

**2** 심플한 디자인이라도 대각선 구도로 레이아웃하면 생동감을 줄 수 있다.

**3** 좌우대칭으로 대담한 레이아웃을 하면 두 가지 상대 메뉴를 어필할 수 있다.

Advice! —— 레스토랑 분위기에 맞는 폰트 추천

가게 음식과 맞는 폰트를 사용하면
콘셉트와 이미지를 쉽게 전달할 수 있다.

캐주얼

Adorn Condensed Sans Regular
FOOD MENU

Caflisch Script Pro Regular
*Food menu*

실제로 손글씨를
사용하는 방법도 있어.

스타일리시

DIN Condensed Light
Food Menu

HT Neon Regular
*Food Menu*

심플한 폰트도
고급스럽게 보일 수 있어.

럭셔리

AnnabelleJF Regular
*Wine List*

Trajan Pro 3 Regular
WINE LIST

골드색을 사용하면
고급스러움이 올라가!

# 지역이벤트 포스터

NG

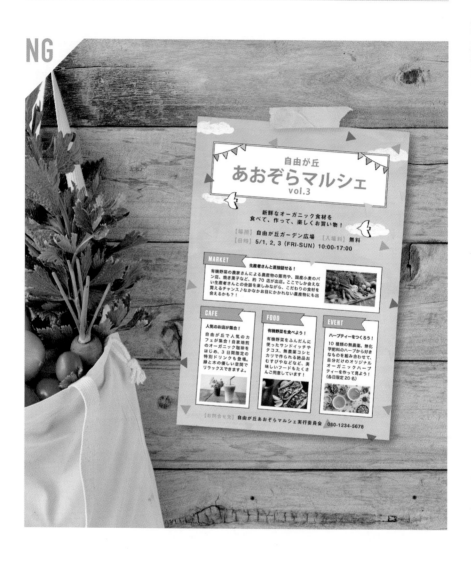

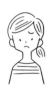

재밌는 분위기를 연출하고 싶어서 색과 모티프를
많이 넣었는데, 어딘지 어수선해 보이는 거 같아요.

OK

손글씨 폰트를 사용하거나, 생동적인 레이아웃을 하면
색과 모티프가 많지 않아도 재밌는 디자인을 표현할 수 있어.

# NG

## 조금 어수선하다

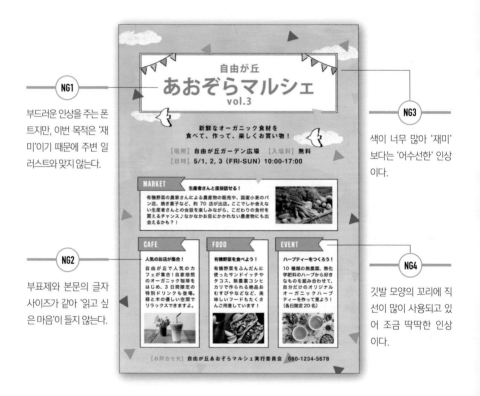

**NG1**
부드러운 인상을 주는 폰트지만, 이번 목적은 '재미'이기 때문에 주변 일러스트와 맞지 않는다.

**NG2**
부표제와 본문의 글자 사이즈가 같아 '읽고 싶은 마음'이 들지 않는다.

**NG3**
색이 너무 많아 '재미'보다는 '어수선한' 인상이다.

**NG4**
깃발 모양의 꼬리에 직선이 많이 사용되고 있어 조금 딱딱한 인상이다.

재밌는 분위기를
내고 싶었는데…….

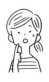

**NG1 ◆ 폰트 선별**
목적에 맞는 폰트를 사용하자.

**NG2 ◆ 글자크기**
글자크기에 차별화를 두면 가독성이 올라간다.

**NG3 ◆ 색깔 수**
색깔 수는 최소한으로 줄이자.

**NG4 ◆ 직선 남용**
'선' 하나로 인상이 바뀐다.

# OK

# 심플하지만 재밌는 디자인으로!

**OK1**

손글씨체 폰트를 사용해 가족 모두가 즐길 수 있는 밝은 이벤트의 느낌으로.

**OK2**

사진을 원형으로 자르고 부표제의 글자를 파란색으로 바꾸자 정보와 부표제에 대조가 생겨 내용이 눈에 잘 들어온다.

**OK3**

색깔 수를 줄이고 심플한 색감으로 배치하자 따뜻한 분위기가 생겼다.

**OK4**

가능한 한 직선을 줄이고 손으로 그린 듯한 곡선을 사용하면 부드러운 인상을 줄 수 있다.

여백을 잘 활용하면 편안한 분위기를 표현할 수 있어.

## 여백 포인트!

재밌는 디자인을 만들고 싶을 때는 색과 모티프를 많이 사용하기 쉽다. 그러나 전체적으로 여백을 많이 두면, 밝고 재밌고 경쾌한 분위기를 만들 수 있다.

# 이 밖에 이런 레이아웃

**1**

지면 가득 색을 칠해도 수채화 느낌이나 하얀색 테두리를 만들면 여백의 느낌이 나서 밝은 인상을 줄 수 있다.

**2**

가는 선으로 정보를 구별하면 청량감 있는 지면이 된다.

**3**

직선이라도 생동감 있는 사선과 세로로 쓴 타이틀을 조합하면 세련된 분위기를 자아낼 수 있다.

**4**

위쪽과 아래쪽의 색을 대비시키면 이벤트의 명칭과 시간을 강조할 수 있다.

*Advice!*

# 이벤트에 어울리는 테마컬러 추천

각 이벤트에 어울리는 색을 사용하면
타깃층의 관심을 끄는 포스터를 만들 수 있다.

## 키즈

color

개구쟁이 같고 건강한 팝 컬러!
폰트는 굴림체가 어울려.

## 초콜릿

color

고급스러운 색이니까 폰트도
명조체가 좋아.

## 스칸디나비아

color

기하학 모양의 배경과
폰트가 귀여워.

이번에는 이벤트 티켓을 만들어보자.

**NG :**

VRトレンドセミナー VOL.5
さあ、「VRショッピング」 時代へ。
5／10（日）-5／27（水）10:00-16:00
@MW BLD 6F　MW WORKS VOL.5

**OK :**

VRトレンドセミナー VOL.5
さぁ、「 VRショッピング」 時代へ。
5／10（日）－ 5／27（水）　　@ MW BLD 6F
10:00 － 16:00　　　　　　　MW EVENT ROOM

## POINT

레이아웃 디자인에서 무엇보다 중요한 것은 글자 균형이다. 그중 하나인 '커닝'이란, 글자 사이의 간격을 정리하는 작업을 말한다. 글자간격은 폰트에 따라 달라진다. NG의 예에서는 "5/10"과 "(日)"의 간격이 너무 넓어 각각 다른 요소로 보인다.

특히 타이틀이나 표어처럼 글자크기를 키울 때나 일시, 가격, 시간 등 정확한 정보를 기입할 때는 커닝에 더욱더 신경을 써야 한다. 또한 상업적인 문장에서는 감탄부호(?, !) 뒤에 공백을 만들어야 읽기 쉽다는 법칙이 있다(웹미디어 등 일부 예외도 있다).

보다 세련된 디자인을 만들기 위해 글자간격까지 세심하게 배려하자.

NG　さあ、「VRショッピング」 時代へ。
　　　　▲　△　　　　　　△　　　▲
OK　さぁ、「 VRショッピング」 時代へ。

NG　5／10（日）-5／27（水）
　　　　　　▲　　　△　　　　　▲
OK　5／10（日）－ 5／27（水）

NG　10:00-16:00
　　　　　△
OK　10:00 － 16:00

▲ … 너무 넓다
△ … 너무 좁다

어느 정도 커닝을 할 수 있다면 그다음에는 글자의 강약, 반각과 전각 구별, 글자의 기준선 등 세세한 곳까지 신경 써보자.

내추럴 레이아웃 사례.

# 인테리어숍 쇼룸 오픈 전단지

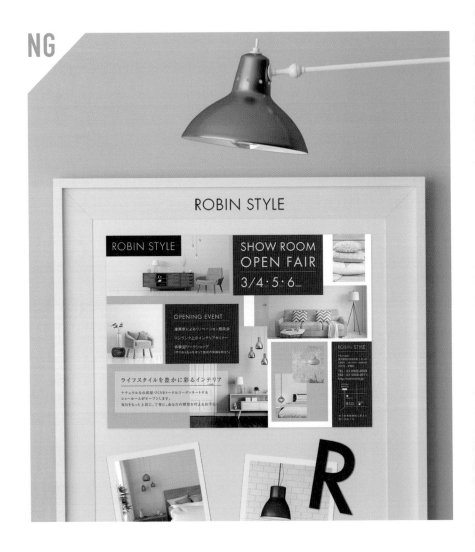

워낙 사진이 좋아
그 감각을 더 살리고 싶었어요.

OK

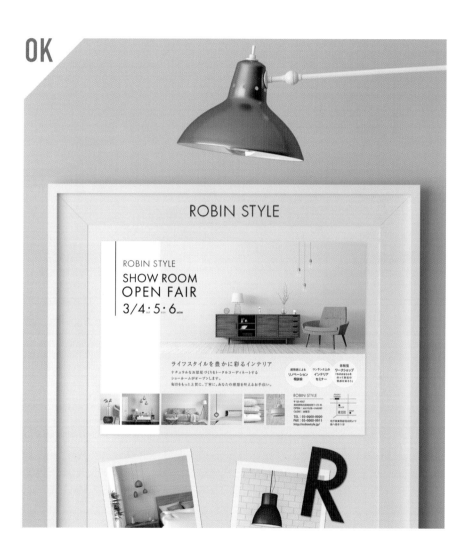

### ROBIN STYLE

ROBIN STYLE
## SHOW ROOM
## OPEN FAIR
3/4・5・6 ㎜

ライフスタイルを豊かに彩るインテリア
ナチュラルなお部屋づくりをトータルコーディネートする
ショールームがオープンします。
毎日をもっと上質に、丁寧に。あなたの理想を叶えるお手伝い。

ROBIN STYLE
〒123-4567
東京都○○区○○○○1-23-45
OPEN：AM10:00〜PM6:00
CLOSE：金曜日

TEL：03-0000-0000
FAX：03-0000-0011
http://robinstyle.jp/

사진과 지면에 여백을 넓게 확보해서
세련된 인테리어 공간을 보여주라고!

# NG

## 사진과 정보가 답답한 배치

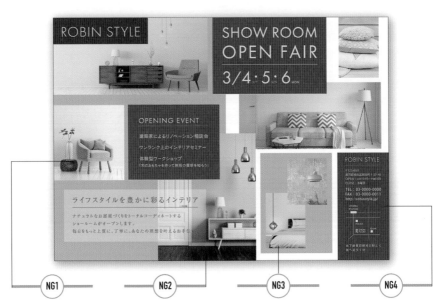

**NG1**
사진과 글자가 곳곳에 배치되어 있어서 지면이 답답하다. 여백이 생기도록 각 요소의 사이즈를 바꿔보자.

**NG2**
사진 크기에 통일감이 없어 어수선해 보인다. 다수의 사진을 삽입하는 경우에는 사이즈나 트리밍도 중요하다.

**NG3**
요소의 배치가 불규칙한 데다가 흩어져 있어서 촌스러운 인상을 준다. 균일하지 않은 크기도 촌스러움의 요인이다.

**NG4**
사진 배경색과 정보의 배경색이 너무 진해 전체적으로 어두운 이미지다. 또한 요소의 크기가 무분별해 세련미가 떨어진다.

사진이 많으니까
보기 쉽게 만들기가 너무 어려워.

**NG1** ◆ 여백이 없다
전체적으로 요소가 꽉 들어차 있다.

**NG2** ◆ 사진 사이즈
사이즈에 통일감이 없어 어수선한 인상이다.

**NG3** ◆ 정보 배치
정보가 흩어져 있어서 읽기 어렵다.

**NG4** ◆ 짙은 배경색
지면이 어둡고, 사진이 조화롭지 못하다.

# OK

## 여백으로 넓은 공간을 연출했다

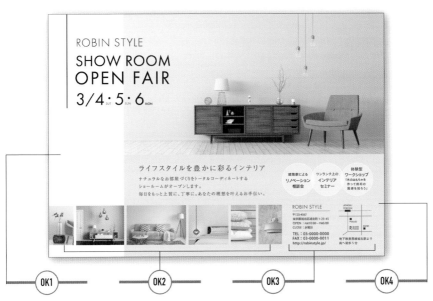

**OK1**

왼쪽에 여백을 만들어 타이틀을 배치했다. 메인사진과 여백을 연결해 공간이 넓어 보이게 레이아웃했다.

**OK2**

메인사진만 크게 키우고 그 밖의 다른 사진은 높이를 맞췄다. 사진에도 여백을 만들면 안정된 인상을 줄 수 있다.

**OK3**

사진과 가게정보를 높이를 맞춰 일렬로 정렬했다. 구역별로 나눠 요소를 정리하면 정보가 쉽게 파악된다.

**OK4**

메인사진의 벽 색깔과 배경색을 같은 계열로 통일시켰다. 다른 사진과의 조화도 의식하면 디자인에 통일감이 생긴다.

### 여백 포인트!

사진도 여백을 의식해서 트리밍해봐.

Before → After

지면뿐만 아니라 사진에도 여백을 만들면 안정되고 세련된 이미지를 만들 수 있다.

# 이 밖에 이런 레이아웃

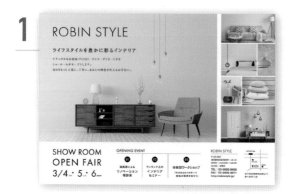

사진 구역과 정보 구역을 위아래로 나눈 심플하고 무난한 레이아웃.

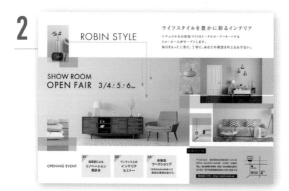

라인과 색을 조합해 퍼즐처럼 구성한 디자인.

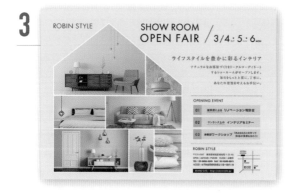

사진틀을 집 모양으로 만들면 친근감 있는 디자인이 된다. 특히 주택 관련 광고물에 효과적이다.

*Advice!* ____ 브랜드 분위기에 맞는 폰트 추천

인테리어도 디자인에 어울리는 폰트를 사용하면
세계관을 전하기 쉽고, 브랜드 가치도 올라간다.

심플

Orator Std Medium
## SIMPLE STYLE

Latienne Pro Regular
## SIMPLE STYLE

글자 사이에도
여백을 줘봐.

브루클린

Jay Gothic URW Bold
## BROOKLYN STYLE

ScriptoramaJF Tradeshow
## *Brooklyn Style*

분위기가 다른 폰트를
조합해도 좋아!

프렌치

AdageScriptJF Regular
## *French Style*

Adorn Engraved Regular
## FRENCH STYLE

여성스러운 분위기를
의식했어!

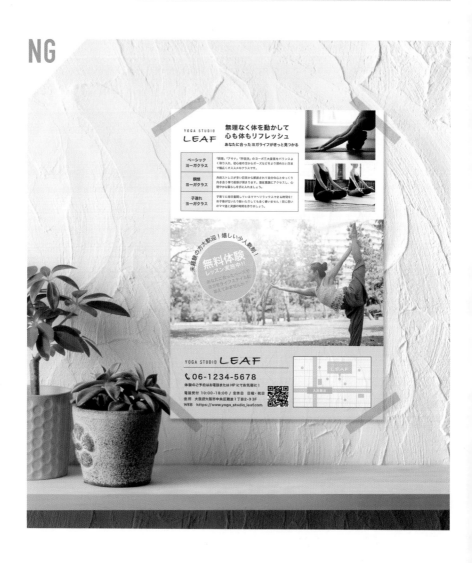

한가운데에 아이캐치를 두면
눈에 잘 띌 거라 생각했어요.

# OK

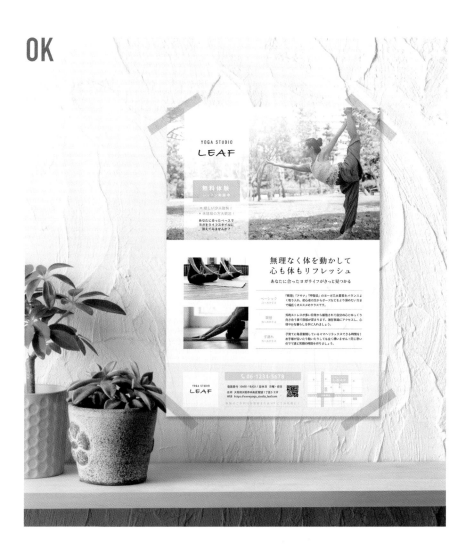

아이캐치 주변이 어수선해서
어디에 눈을 둬야 할지 모르겠잖아!

# NG

## 중심이 아래에 있어 균형이 나쁘다

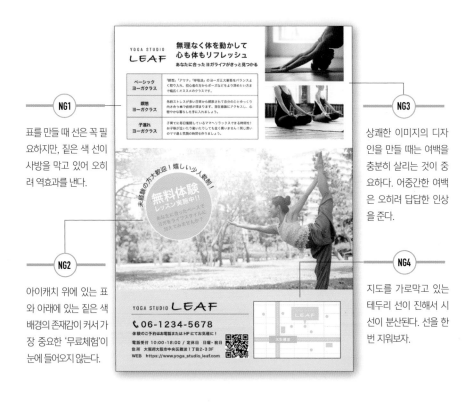

**NG1**

표를 만들 때 선은 꼭 필요하지만, 짙은 색 선이 사방을 막고 있어 오히려 역효과를 낸다.

**NG2**

아이캐치 위에 있는 표와 아래에 있는 짙은 색 배경의 존재감이 커서 가장 중요한 '무료체험'이 눈에 들어오지 않는다.

**NG3**

상쾌한 이미지의 디자인을 만들 때는 여백을 충분히 살리는 것이 중요하다. 어중간한 여백은 오히려 답답한 인상을 준다.

**NG4**

지도를 가로막고 있는 테두리 선이 진해서 시선이 분산된다. 선을 한 번 지워보자.

선을 사용하면 지면이
읽기 쉬워질 줄 알았는데……

**NG1 ◆ 선이 진하다**
선 색깔이 진해서 시선이 분산된다.

**NG2 ◆ 균형**
시선을 이끄는 균형을 생각하자.

**NG3 ◆ 좁은 여백**
좁은 여백은 답답한 인상을 준다.

**NG4 ◆ 불필요한 틀**
필요 없는 요소는 가능한 한 배제하자.

# OK

## 자연스러운 시선유도

**OK1**

배경을 투과시켜 섬세함이 늘어났다. 아이캐치 주변에 여백을 만들면 주된 정보를 강조할 수 있다.

**OK3**

사각틀 안과 바깥에 충분한 여백을 만들면 존재가 도드라져서 시선을 집중시킬 수 있다.

**OK2**

가장 중요한 전화번호와 그 밖의 다른 정보는 점프율을 다르게 하자. 그러면 전화번호에 시선을 유도할 수 있다.

**OK4**

짙은 색 선은 가로에만 긋고, 세로는 여백을 사용해 정보를 구별했다. 항목 이름에도 배경색을 넣지 않고 글자색만 바꿨다. 이렇듯 최소한의 요소로 레이아웃하자.

## 여백 포인트!

Before

After

여백은 선 대용으로도 사용할 수 있어.

선이 있으면 확실히 정보가 구별되지만, 선이 진하면 역효과를 가져오기도 한다. 여백을 사용하면 정보를 구별할 수 있다.

 이 밖에 이런 레이아웃

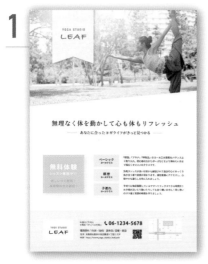

**1** 사진을 사선으로 트리밍하면 생동감과 여백이
생겨 일석이조다.

**2** 주변에 충분한 여백을 두고 가는 선으로 감싸면
시선을 안쪽에 집중시킬 수 있다.

**3** 사진과 정보 주변에 균등한 여백을 두면 전체적
으로 상쾌한 분위기를 만들 수 있다.

**4** 같은 모양은 같은 배색 톤으로 나열하면 편안한
분위기가 생긴다.

*Advice!* 운동센터 분위기에 맞는 폰트와 색 추천

운동센터는 콘셉트와 타깃이 다양하다.
고객이 직감적으로 떠올릴 수 있는 폰트와 색을 선택하자.

하드 트레이닝

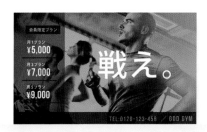

Bebas Neue Regular
## GOD GYM

小塚ゴシック Pr6N B
## 会員限定プラン

color

이지 트레이닝

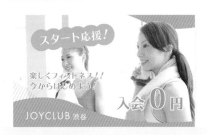

Futura PT Book
## JOYCLUB

漢字タイポス415 Std R
## スタート応援

color

여성 다이어트

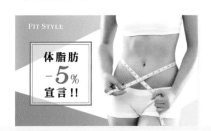

Adorn Serif Regular
## FIT STYLE

小塚明朝 Pro B
## 体脂肪燃焼

color

# 꽃집 행사매장 광고 전단지

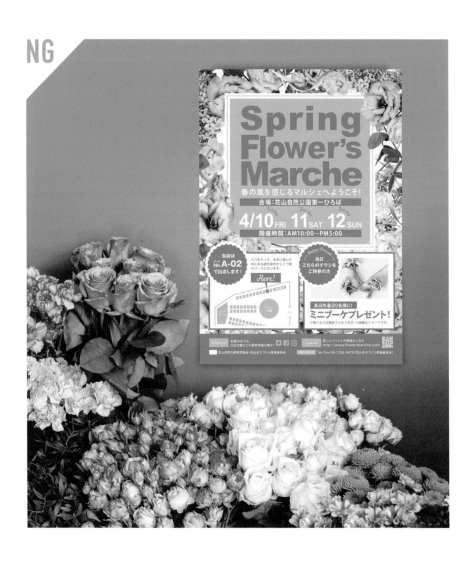

봄 향기 가득한 색을 사용했는데, 난잡한 인상이 돼버렸어요.
상쾌한 느낌을 살리고 싶었는데.

# OK

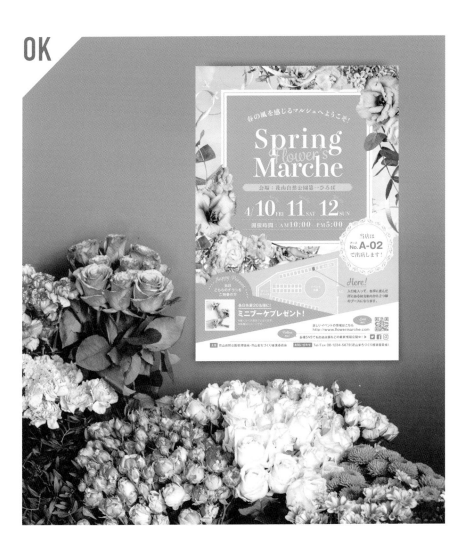

우아한 톤으로 지면을 통일해봐. 타이틀도 너무 크지 않은
명조체를 사용하면 더 고급스러워 보일 거야!

# NG

## 일러스트가 너무 많아 답답하다

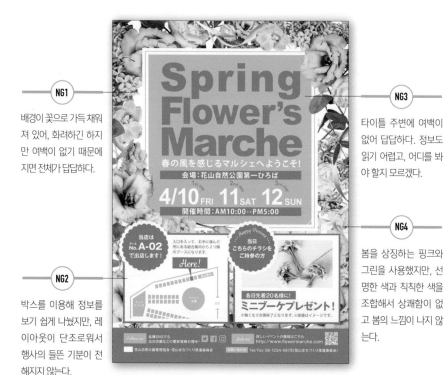

**NG1**

배경이 꽃으로 가득 채워져 있어, 화려하긴 하지만 여백이 없기 때문에 지면 전체가 답답하다.

**NG2**

박스를 이용해 정보를 보기 쉽게 나눴지만, 레이아웃이 단조로워서 행사의 들뜬 기분이 전해지지 않는다.

**NG3**

타이틀 주변에 여백이 없어 답답하다. 정보도 읽기 어렵고, 어디를 봐야 할지 모르겠다.

**NG4**

봄을 상징하는 핑크와 그린을 사용했지만, 선명한 색과 칙칙한 색을 조합해서 상쾌함이 없고 봄의 느낌이 나지 않는다.

봄의 상쾌함과 꽃의 아름다움을
담고 싶었는데……

**NG1 ◆ 배경**
일러스트를 덕지덕지 너무 많이 사용했다.

**NG2 ◆ 정보 정렬방법**
보기는 쉽지만 단조로운 레이아웃.

**NG3 ◆ 타이틀 주변의 여백**
글자가 너무 커서 답답하다.

**NG4 ◆ 색의 톤**
무거운 색을 사용했다.

# OK

## 상쾌하고, 읽기 쉽다

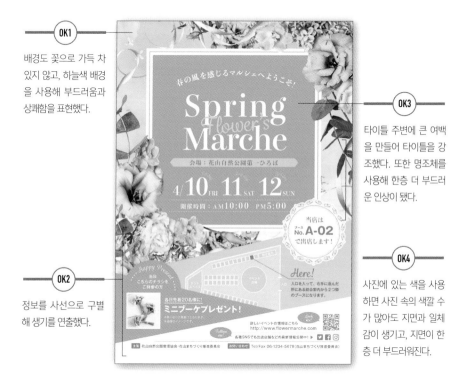

**OK1**

배경도 꽃으로 가득 차 있지 않고, 하늘색 배경을 사용해 부드러움과 상쾌함을 표현했다.

**OK3**

타이틀 주변에 큰 여백을 만들어 타이틀을 강조했다. 또한 명조체를 사용해 한층 더 부드러운 인상이 됐다.

**OK2**

정보를 사선으로 구별해 생기를 연출했다.

**OK4**

사진에 있는 색을 사용하면 사진 속의 색깔 수가 많아도 지면과 일체감이 생기고, 지면이 한층 더 부드러워진다.

타이틀 주변에는
여백을 크게 만드는 게 좋아!

## 여백 포인트!

타이틀은 매우 중요한 정보이기 때문에 큰 글자와 두꺼운 고딕체로 임팩트를 주기 쉽지만, 여백을 만든 후 그 안에 타이틀을 배치하면 더욱더 눈에 잘 띄게 된다.

# 이 밖에 이런 레이아웃

**1**

핑크색 배경으로 행사의 분위기를 표현했다. 정보를 좌우로 나눠서 지면에 리듬감을 주었다.

**2**

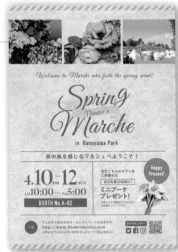

행사 사진은 상부에 배치하고 그 밖의 정보는 색을 다운시켰다. 이렇게 해서 여백을 살린 심플한 레이아웃을 완성했다.

**3**

지면 상부에 행사 사진을 배치하고, 정보를 간결하게 정리해 레이아웃했다.

**4**

모든 정보를 사선으로 배치한 임팩트 있는 레이아웃을 했다.

*Advice!* —— 꽃집 분위기에 맞는 폰트와 색 추천

가게의 분위기에 맞는 폰트와 색을 선택하자.
그러면 고급스러움에서 친근감까지 분위기를 바꿀 수 있다.

## 내추럴

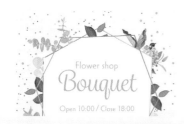

Casablanca URW Light
**Flower shop**

Grafolita Script Regular
*Bouquet*

color

차분한 색과 폰트로
내추럴하게!

## 앤티크

Mrs Eaves OT Roman
Flower shop

Mrs Eaves Roman Lining
**Bouquet**

color

다운된 컬러를
사용하면
앤티크의 느낌을
연출할 수 있어!

## 캐주얼

Futura PT Book
**Flower shop**

Providence Sans Pro Regular
Bouquet

color

조금 더
친근감 있는
폰트로!

# 꽃가게 DM

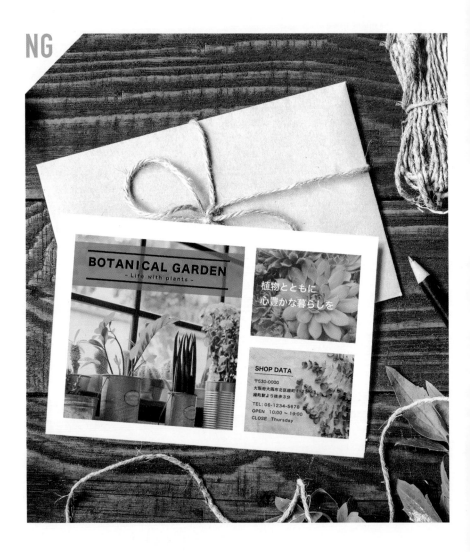

사진이 너무 좋아서 세 장을 배치했는데,
왠지 살리지 못한 느낌이에요.

# OK

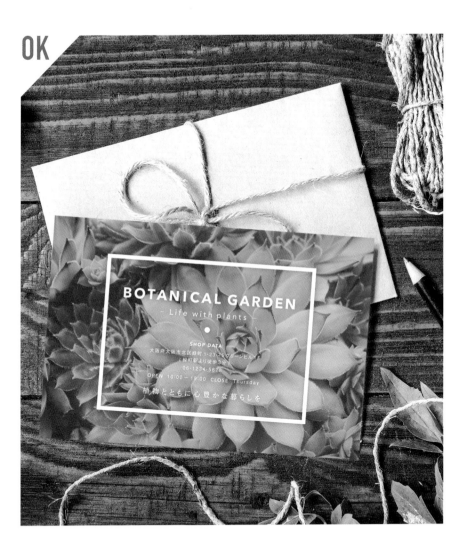

사진을 한 장만 넣어봐. 사진을 고른 후
그것을 드라마틱하게 연출하는 것이 포인트야!

# NG

## 사진의 인상이 약하다

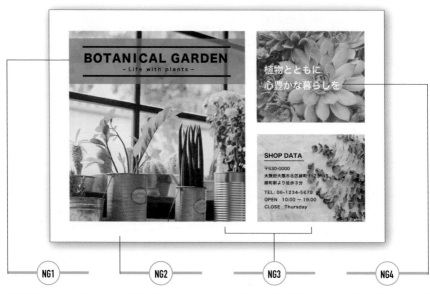

**NG1**

메인컬러인 라이트그린에 비해 진한 오렌지 컬러는 눈에 잘 띄지만, 톤의 차이가 커서 이 부분만 강조된 인상이다.

**NG2**

주변에 여백을 줘서 평범한 레이아웃이 됐다. 여백은 안정감을 주는 반면에 진부한 인상을 주기도 한다.

**NG3**

사진의 크기가 작아 인상이 강렬하지 못하다. 사진의 매력을 충분히 전달해보자.

**NG4**

캐치프레이즈의 글자 사이가 좁아 여유가 없어 보인다. 게다가 두꺼운 폰트를 사용해 내추럴한 느낌이 사라졌다.

장식만 있으면 세련된 DM이 될 줄 알았는데.

**NG1 ◆ 톤의 차이**
오렌지색 띠가 모든 시선을 사로잡는다.

**NG2 ◆ 주변의 여백**
진부한 레이아웃이 되었다.

**NG3 ◆ 사진이 많다**
모든 사진의 인상이 약하다.

**NG4 ◆ 글자 두께**
내추럴한 이미지가 사라졌다.

# OK

## 사진 한 장으로 임팩트를

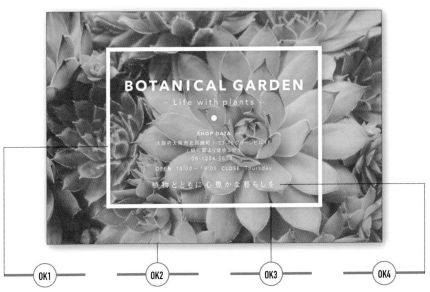

BOTANICAL GARDEN
— Life with plants —

SHOP DATA
大阪�大阪市北区緑町 1-23-2 グリーンビル1F
(緑町駅より徒歩3分)
06-1234-5678
OPEN 10:00 - 19:00 CLOSE Thursday

植物とともに心豊かな暮らしを

**OK1**

글자색은 화이트로 통일. 배색은 메인컬러인 그린과 글자색인 화이트로 제한해 심플하게 정리했다.

**OK2**

사진 한 장을 전면에 배치해 임팩트 있는 레이아웃으로. 눈에 확 띄는 글씨는 분위기와 멋진 영상을 만들어낸다.

**OK3**

중앙에 틀을 배치하면 시선은 자연히 틀 안에 모이게 된다. 두꺼운 틀을 사용해 여백을 충분히 만들면 고급스러운 디자인이 된다. 또한 두꺼운 틀은 두꺼운 서체와도 잘 어울린다.

**OK4**

캐치프레이즈의 폰트는 명조체가 좋다. 글자간격을 넓히면 내용도 눈에 잘 들어오고, 순수하고 차분한 인상을 줄 수 있다.

## 여백 포인트!

전면사진 또한 여백이 될 수 있어!

Before  → After

여백이 부족할 때는 전면에 사진을 배치하자. 심플한 사진을 선택하면 여유로움을 연출할 수 있다.

 이 밖에 이런 레이아웃

**1**

글자 공간을 미리 생각하고 사진을 찍는 것도 좋다. 이때는 서체도 미리 생각해두면 멋진 디자인을 만들 수 있다.

**2**

풍경사진을 사용하면 가게 분위기도 전달하기 쉬워진다. 메모장에 잘 어울리는 디자인이다.

**3**

사진을 크게 자르면 심플한 구도라도 임팩트 있는 개성적인 디자인이 된다.

Advice! ____ 내추럴한 꽃가게에 맞는 색 추천

내추럴한 꽃가게에 맞는 멋스러운 색을 선택하는 것이 포인트다.
여기에서는 그린과 잘 어울리는 컬러를 소개하겠다.

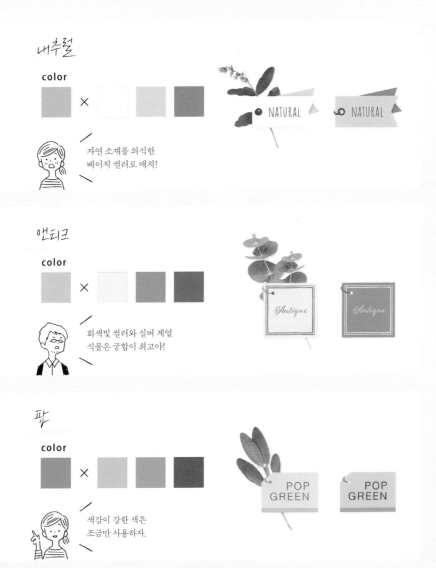

### 내추럴

**color**

■ × □ ■ ■

자연 소재를 의식한
베이직 컬러로 매치!

NATURAL    NATURAL

### 앤티크

**color**

■ × □ ■ ■

회색빛 컬러와 실버 계열
식물은 궁합이 최고야!

Antique    Antique

### 팝

**color**

■ × ■ ■

색감이 강한 색은
조금만 사용하자.

POP GREEN    POP GREEN

# 건강에 좋은 오가닉 과자

NG

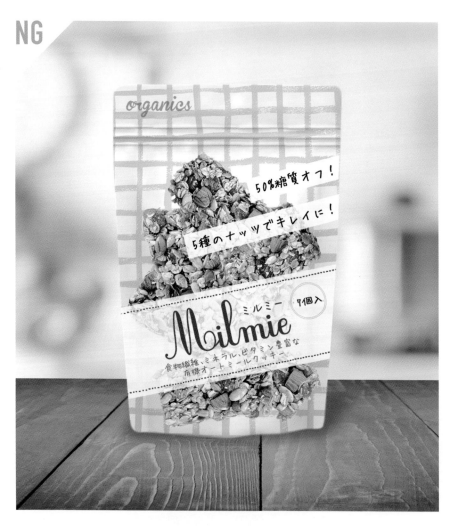

 영양이 풍부한 느낌과 여성들이 좋아하는
체크무늬를 사용했는데, 상품의 매력이
표현되지 못한 거 같아요.

OK

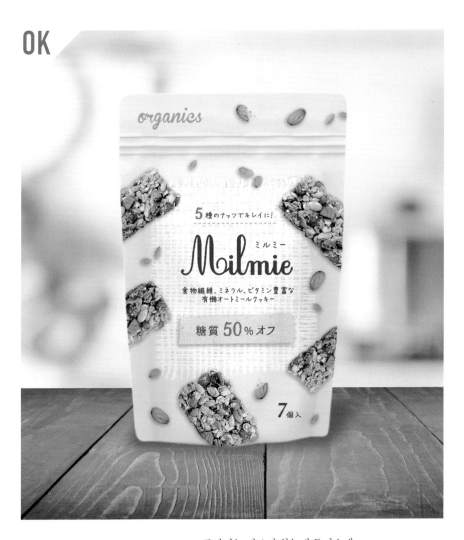

포장지는 정보가 한눈에 들어오게
만드는 게 중요해. 상품의 특징을 잘 살리면서
여백을 사용하는 방법을 알려줄게.

# NG

## 상품의 특징이 눈에 띄지 않는다

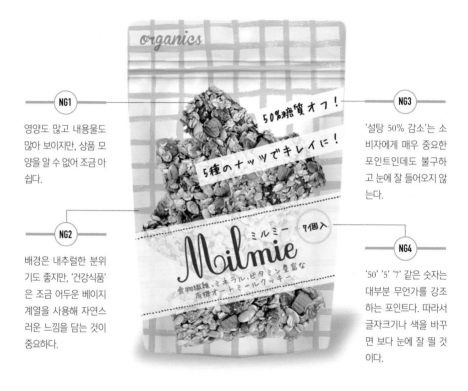

**NG1**

영양도 많고 내용물도 많아 보이지만, 상품 모양을 알 수 없어 조금 아쉽다.

**NG2**

배경은 내추럴한 분위기도 좋지만, '건강식품'은 조금 어두운 베이지 계열을 사용해 자연스러운 느낌을 담는 것이 중요하다.

**NG3**

'설탕 50% 감소'는 소비자에게 매우 중요한 포인트인데도 불구하고 눈에 잘 들어오지 않는다.

**NG4**

'50' '5' '7' 같은 숫자는 대부분 무언가를 강조하는 포인트다. 따라서 글자크기나 색을 바꾸면 보다 눈에 잘 띌 것이다.

50%糖質オフ！

5種のナッツでキレイに！

ミルミー
**Milmie**
食物繊維、ミネラル、ビタミン豊富な
有機オートミールクッキー

7個入

organics

건강을 생각하는 여성에게
어필하고 싶었는데…….

**NG1 ◆ 정보 정리**
전하고 싶은 내용을 미리 확인하자.

**NG2 ◆ 맛**
상품의 맛에 맞는 색과 소재를 선택하자.

**NG3 ◆ 글자크기**
상품 특징은 눈에 확 들어오게 만들자.

**NG4 ◆ 강약**
숫자는 크게 키우자.

# OK
## 오가닉다운 분위기

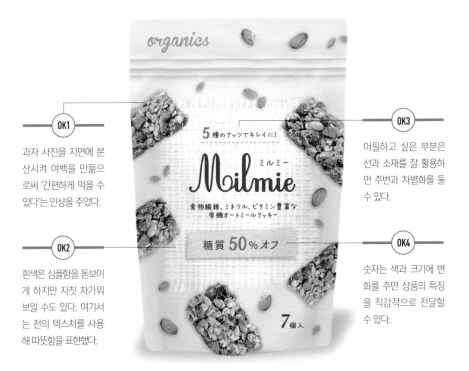

**OK1**

과자 사진을 지면에 분산시켜 여백을 만듦으로써 '간편하게 먹을 수 있다'는 인상을 주었다.

**OK2**

흰색은 심플함을 돋보이게 하지만 자칫 차가워 보일 수도 있다. 여기서는 천의 텍스처를 사용해 따뜻함을 표현했다.

**OK3**

어필하고 싶은 부분은 선과 소재를 잘 활용하면 주변과 차별화를 둘 수 있다.

**OK4**

숫자는 색과 크기에 변화를 주면 상품의 특징을 직감적으로 전달할 수 있다.

흰색 배경은 차가운 느낌을 주기 때문에 텍스처를 사용하는 게 좋아.

### 여백 포인트!

흰색 배경은 차가운 인상을 줄 수 있다. 같은 백면이라도 천 느낌이 나는 텍스처를 사용하면 깨끗함과 따뜻함을 동시에 표현할 수 있다.

# 이 밖에 이런 레이아웃

**1**

핑크색도 톤을 다운시키면 부드러워진다.

**2**

과자를 한가운데 배치하면 정보가 위아래로 나뉘기 때문에 최소한의 요소로 정보를 깔끔하게 모을 수 있다.

**3**

옅은 색 배경이라도 레이스 같은 흰 소재의 질감을 사용하면 고급스러운 여백이 생긴다.

**4**

배경과 백면으로 콘트라스트를 주면 필요한 정보가 눈에 띄게 된다.

*Advice!* _____ # 상품의 타깃에 맞는 색과 폰트 추천

상품이 잘 팔리고 안 팔리고는 포장지에 달려 있다고 해도 과언이 아니다.
상품 특징과 소비 타깃층에 맞는 배색과 폰트를 사용하자.

## 과자×아이

**color**

 두꺼운 팝 폰트는 아이들도
읽기 쉽고, 컬러한 색도
아이들의 눈길을 사로잡아.

## 과자×어른

**color**

 검은색 배경에 골드색 명조체는
고급스러움을 표현해.

## 전통과자×귀여움

**color**

 명조체와 전통적인 색깔이
부드러운 느낌을 줘.

영화 추천기사를 만들어보자. 물론 읽기 쉽게.

**NG :**

『ボンジュール・パリ』

パリが起こした 12 の奇跡

パリの街を舞台として描かれる12のオムニバスストーリー。様々な人間模様と次々と起こる数奇的な出来事が巡り巡って、最後は誰もが予想しない奇跡のラストシーンに。雨の日のセーヌ川や夕暮れに染まっていくエッフェル塔など、四季折々の幻想的なパリの風景も話題になっている。大切な人と一緒に見たいこの秋一番の感動映画。

**OK :**

『ボンジュール・パリ』

パリが起こした 12 の奇跡

パリの街を舞台として描かれる12のオムニバスストーリー。様々な人間模様と次々と起こる数奇的な出来事が巡り巡って、最後は誰もが予想しない奇跡のラストシーンに。雨の日のセーヌ川や夕暮れに染まっていくエッフェル塔など、四季折々の幻想的なパリの風景も話題になっている。大切な人と一緒に見たいこの秋一番の感動映画。

## POINT

텍스트가 읽기 어렵게 느껴지는 경우에는 텍스트 주변의 여백뿐 아니라 단 너비와 줄간격까지 다시 봐야 한다. 줄간격이 너무 좁으면 답답해서 읽기 어렵고, 또 너무 넓으면 시선이 따라가지 못해 읽기 어려워진다. 또한 단 너비가 너무 넓으면 시선의 움직임이 커져서 어디를 읽고 있는지 알 수 없게 된다.

줄간격과 단 너비를 적절하게 설정하면 가독성이 올라가고, 지면도 깔끔하게 정리된 레이아웃이 된다. 단 너비는 한 행에 15 ~ 35자 정도가 적당하다. 그보다 글자수가 많아질 경우에는 단을 나눠보자. 한 행의 길이가 짧아지면 장문이라도 가독성이 올라간다.

### 〈줄간격 설정〉

# 파리 거리를
# 무대로

> 줄간격은 글자크기의 1.5~1.7배

줄간격은 글자크기의 1.5~1.7배 정도로 설정하는 것이 적당하다. 천천히 읽어야 할 문장의 경우에는 이것보다 조금 더 넓히는 것이 좋다.

### 〈단을 늘린 경우〉

**파리가 일으킨 열두 개의 기적**

파리 거리를 무대로 한 열두 개의 옴니버스 스토리. 사람들의 다양한 모습과 차례로 일어나는 기적적인 일들이 돌고 돌아, 그 누구도 예상하지 못한 기적의 라스트 신.

비 내리는 센강과 석양에 물든 에펠탑 등 사계절이 그려진 환상적인 파리의 풍경도 화제가 됐다. 소중한 사람과 함께 보고 싶은 이 가을 최고의 감동 영화.

Chapter 3

BUSINESS DESIGN

비
즈
니
스
레
이
아
웃
사
례.

# 회사안내 팸플릿

글자가 너무 많아 단조로운 레이아웃이 됐어요.

회사의 매력도 전달되지 않고, 무엇보다 여기에 쓰인

글자는 누구도 읽고 싶지 않겠죠?

**OK**

파격적인 구조를 생각해봐.
글자크기를 다르게 하면 생동감 있는 레이아웃이 될 거야.
딱딱한 인상을 버리라고!

# NG

## 너무 가지런해 단조롭다

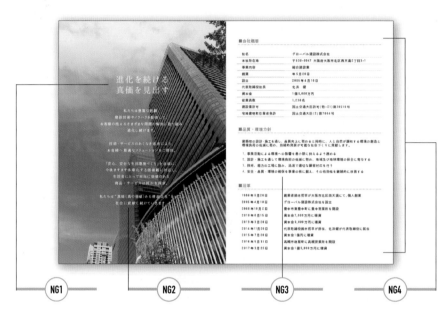

**NG1**
그저 글자를 나열한 캐치프레이즈로는 매력을 어필하기 어렵다. 강한 인상을 주는 레이아웃을 생각하자!

**NG2**
배경사진과 글자의 콘트라스트가 약해 주요 정보가 눈에 들어오지 않는다. 중요한 문장은 배경과 동화되지 않도록 주의하자.

**NG3**
강조문과 설명문의 크기와 폰트가 같아 두 문장 다 눈에 들어오지 않는다. 보는 사람으로 하여금 '읽고 싶은' 마음이 들게 하도록 노력하자.

**NG4**
기업안내문에서 자주 사용하는 레이아웃이지만, 전체적으로 너무 단조롭다. 읽는 사람의 눈길을 사로잡는 레이아웃을 만들어 회사의 매력을 전달하자!

회사안내문은 글자가 많아서
디자인하기 어려워……

**NG1 ◆ 인상이 약하다**
캐치프레이즈가 전혀 눈에 띄지 않는다.

**NG2 ◆ 콘트라스트**
글자가 배경과 동화돼 읽기 어렵다.

**NG3 ◆ 강약 조절**
글자크기에 별다른 차이가 없어 정보를 읽기 어렵다.

**NG4 ◆ 단조로움**
모든 항목에 같은 레이아웃을 사용해 재미없다.

# OK

# 생동감을 만들어 임팩트 있게!

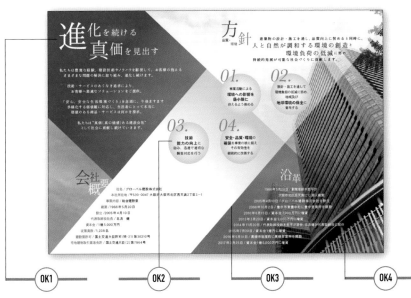

**OK1**

글자크기를 다르게 해 생동감을 줬고, 캐치프 레이즈는 가장 눈에 띄 는 디자인으로 했다. 레 이아웃에 변화를 주면 주목도가 올라간다.

**OK2**

도형을 사용해 각 항목 을 알기 쉽게 나눴다. 또 한 정보글 중에서도 주 요 문장은 폰트를 바꾸 면 요소의 차이가 명확 해진다.

**OK3**

대담한 삼각구도를 사 용해 지면에 생동감을 줬다. 글자크기나 레이 아웃으로 생동감을 주 면 읽는 사람이 질리지 않고 지면을 끝까지 다 읽을 수 있게 된다.

**OK4**

회사개요나 연혁 등 정 보량이 많은 문장은 지 면 아래에 모아두면, 생 동감 있는 레이아웃에 도 규칙성이 생긴다. 규 칙적인 부분을 만들면 기업의 성실한 이미지 를 전달할 수 있다.

## 여백 포인트!

Before

After

각 그룹 사이에 여백을 넓게 만들면
정보가 한눈에 들어올 거야!

정보량이 많은 디자인은 특히 텍스트와 텍스트 사 이에 넓은 여백을 줘야 한다. 여백을 잘 활용하면 정보를 보다 잘 정리할 수 있다.

 이 밖에 이런 레이아웃

**1**

도형을 사용해 가장 강조하고 싶은 기업 방침에 시선을 유도했다.

**2**

원을 사용해 기업방침에 주목도를 높였고, 레이아웃에도 강도를 높였다.

**3**

임팩트 있는 대담한 트리밍으로 사진을 배치하고, 레이아웃에 생동감을 줬다. 또한 네 개의 방침을 읽기 쉽게 만들었다.

*Advice!* _____ 사업내용에 맞는 폰트와 색 추천

기업의 사업내용에 맞는 폰트와 색을 사용하면
기업의 이미지가 잘 전달돼 보다 좋은 안내서를 만들 수 있다.

IT

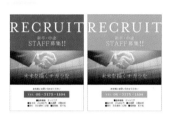

Mrs Eaves OT Roman
# RECRUIT

VDL V 7 明朝 L
未来を描くチカラを

color

지적이고,
신뢰감이 있어.

판매·영업

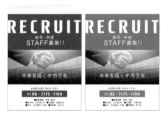

Rogue Sans Medium
# RECRUIT

FOT-セザンヌ ProN M
未来を描くチカラを

color

행동력과 구매력을
자극하는
디자인이야.

건설·의료

Houschka Rounded Light
# RECRUIT

VDL V 7 丸ゴシック L
未来を描くチカラを

color

편안함과 안전을
상징해!

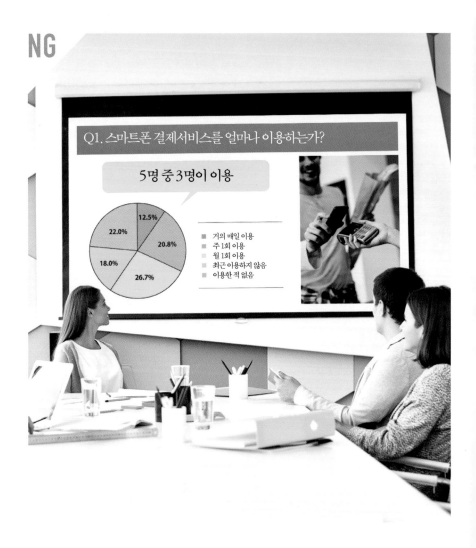

컬러풀하게 하고 싶어서 사진을 넣었는데,
과연 사람들이 관심을 갖고 볼지 걱정이에요.

OK

## Q1 | 스마트폰 결제서비스를 얼마나 이용하는가?

**5**명 중 **3**명이
이용

거의 매일
이용
**12.5**%

이용한 적
없음
**22.0**%

주 1회 이용
**20.8**%

최근 이용하지
않음
**18.0**%

월 1회 이용
**26.7**%

프레젠테이션 자료는 시각적으로 정보를 전달해야 해.
따라서 쓸데없는 색이나 장식은 버리는 게 좋아!

# NG

## 어디를 봐야 할지 모르겠다

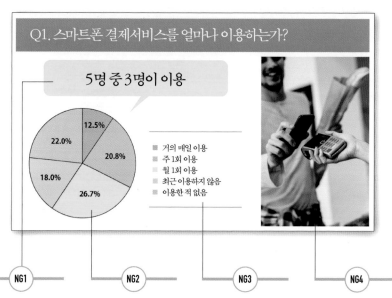

Q1. 스마트폰 결제서비스를 얼마나 이용하는가?

5명 중 3명이 이용

12.5%
22.0%
20.8%
18.0%
26.7%

- 거의 매일 이용
- 주 1회 이용
- 월 1회 이용
- 최근 이용하지 않음
- 이용한 적 없음

---

**NG1**

명조체는 슬라이드에 부적합하다. 특히 중요한 부분은 보기 쉽고 임팩트 있는 고딕체를 사용하는 것이 좋다.

**NG2**

색깔 수가 많아 눈이 아프다. 또한 색은 고유의 이미지를 가지고 있기 때문에 색깔 수가 많으면 어떤 의미가 있는지 모르게 된다.

**NG3**

파워포인트의 경우는 뒤에 앉은 사람도 볼 수 있도록 글자크기를 18pt 이상으로 키워야 한다.

**NG4**

정보전달에 도움이 되는 사진은 좋지만, 이 사진은 어디까지나 이미지다. 그래프를 방해할 뿐이다.

---

색을 많이 사용하면 사람들이
좋아할 줄 알았는데…….

**NG1 ◆ 폰트 선별**
슬라이드에서는 보기 쉬운 고딕체를 사용하자.

**NG2 ◆ 색깔 수**
색깔 수는 2~3개로 정리해야 보기 쉽다.

**NG3 ◆ 글자크기**
읽기 쉬운 글자크기는 18pt 이상이다.

**NG4 ◆ 정보 정리**
전달에 불필요한 정보는 과감하게 삭제하자.

# OK

## 결론이 한눈에 보인다

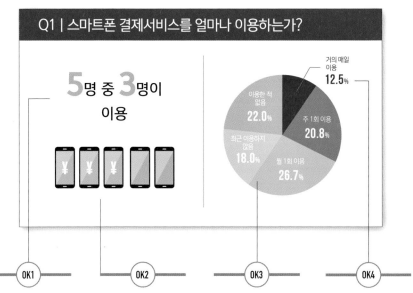

**Q1 | 스마트폰 결제서비스를 얼마나 이용하는가?**

**5**명 중 **3**명이 이용

거의 매일 이용 **12.5**%

이용한 적 없음 **22.0**%

주 1회 이용 **20.8**%

최근 이용하지 않음 **18.0**%

월 1회 이용 **26.7**%

**OK1**

키컬러를 효과적으로 사용해 '무엇을 전달하고 싶은지' 한눈에 알 수 있게 만들고, 결론을 크게 표시했다.

**OK2**

'과반수'라는 이미지를 전달하고 싶을 때는 일러스트(인포메이션 그래픽)를 사용하면 효과적이다.

**OK3**

정보를 보다 쉽게 보여주기 위해 그래프 색은 2~3개로 정리하자(메인컬러와 악센트컬러를 사용하는 것이 무난하다).

**OK4**

필요한 내용은 그래프 안과 주변을 이용해 배치하면 여백이 생겨 정보가 깔끔해진다.

### 여백 포인트!

Before

After

여백이 생기면
보는 사람의 이해도가 올라가!

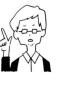

여백을 잘 활용하면 정보전달의 속도가 빨라지고, 보는 사람의 이해도가 올라간다. 특히 프레젠테이션에서는 단시간에 중요한 포인트를 알리는 것이 중요하다.

# 이 밖에 이런 레이아웃

**1**

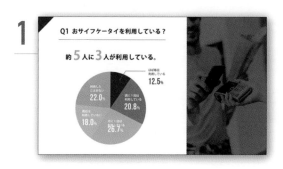

이번 경우에는 사진을 사용했지만, 사진은 어디까지나 서브 역할이다. 좌우로 콘트라스트를 맞추면 왼쪽 정보에 눈이 갈 것이다.

**2**

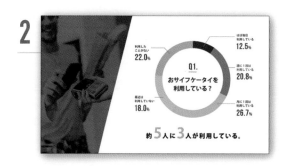

그래프 한가운데를 뚫으면 여백 부분이 늘어나고, 그래프가 전체적으로 스타일리시해진다.

**3**

여백을 크게 만들어 악센트컬러를 강조했다. '5'와 '3'과 일러스트가 도드라지기 때문에 과반수와 휴대전화가 어떤 연관이 있다는 것을 직감적으로 알게 해준다.

# Advice! 프레젠테이션 자료에 맞는 그래프 배색 추천

원형그래프나 막대그래프 등 그래프 종류와
내용에 맞는 그래프 배색을 생각하자.

## 막대그래프

선을 지우면 그래프가
깔끔해져. '여성'을 상징하는
컬러를 사용하면
더 보기 쉬울 거야.

예: 여성에 관한 설문조사 막대그래프

## 원형그래프

비율별로 그러데이션으로
배색하면 잘 정리될 거야.

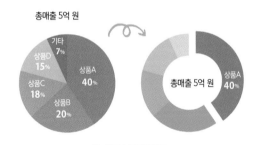

예: 상품 A의 매출비율

## 꺾은선그래프

꺾은선은 색을 다르게 하면
보기 쉬워져.

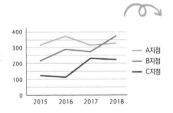

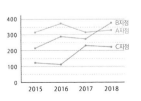

예: 지점별 판매추이

# 비즈니스 명함 가로형 & 세로형

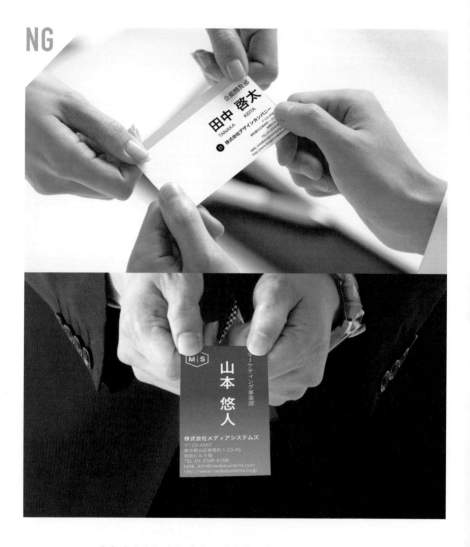

명함 디자인은 쉬울 거라고 생각했는데,
실제로 만들어보니까 많이 어려운 거 같아요.
여백도 의식해야 하고……

# OK

명함은 회사의 얼굴이야.
그만큼 중요한 거니까 작은 부분까지 신경 써야 해.

# NG

# 부분적으로 글자가 크게 들어차 있다

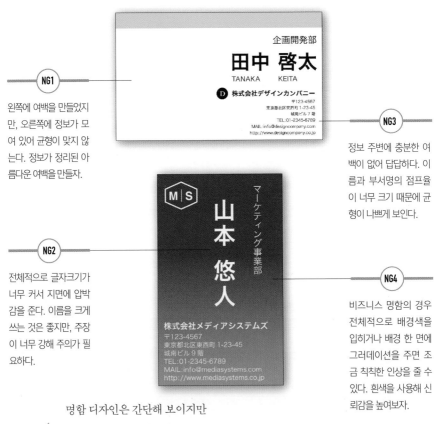

**NG1**

왼쪽에 여백을 만들었지만, 오른쪽에 정보가 모여 있어 균형이 맞지 않는다. 정보가 정리된 아름다운 여백을 만들자.

**NG3**

정보 주변에 충분한 여백이 없어 답답하다. 이름과 부서명의 점프율이 너무 크기 때문에 균형이 나쁘게 보인다.

**NG2**

전체적으로 글자크기가 너무 커서 지면에 압박감을 준다. 이름을 크게 쓰는 것은 좋지만, 주장이 너무 강해 주의가 필요하다.

**NG4**

비즈니스 명함의 경우 전체적으로 배경색을 입히거나 배경 한 면에 그러데이션을 주면 조금 칙칙한 인상을 줄 수 있다. 흰색을 사용해 신뢰감을 높여보자.

명함 디자인은 간단해 보이지만
절대 쉬운 게 아니구나.

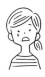

**NG1 ◆ 꽉 찬 글자**
정보와 여백의 균형이 맞지 않는다.

**NG2 ◆ 글자크기**
전체적으로 글자가 너무 커서 지면을 압박한다.

**NG3 ◆ 주변의 여백**
주변에 여백이 없기 때문에 답답한 인상이다.

**NG4 ◆ 배경색**
한 면에 그러데이션을 주면 칙칙한 인상을 준다.

# OK

## 여백과 정보에 강약을

**OK1**

정보를 간결하게 모아 오른쪽 위와 왼쪽 아래에 여백을 만들었다. 왼쪽 위에 회사 이름을 배치하면 명함을 받자마자 회사명이 눈에 띈다.

**OK2**

이름은 조금 작아도 충분히 확인시킬 수 있다. 그 밖의 다른 정보도 자간과 행간을 두면 글자 크기가 작아도 확인하기 쉬워진다.

**OK3**

회사정보를 구획으로 나눠 정렬하면 깨끗한 이미지가 된다. 각종 연락처는 아이콘을 사용하면 한눈에 알기 쉽고, 강조도 된다.

**OK4**

그러데이션을 사용할 거라면 지면의 하부에만 사용하자. 사선은 깨끗한 이미지를 준다.

## 여백 포인트!

이것만 지키면 명함 디자인에서도
여백을 손쉽게 사용할 수 있어!

Before    After

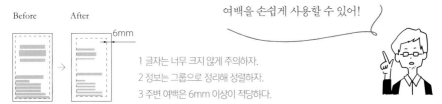

6mm

1 글자는 너무 크지 않게 주의하자.
2 정보는 그룹으로 정리해 정렬하자.
3 주변 여백은 6mm 이상이 적당하다.

# 이 밖에 이런 레이아웃

**1**
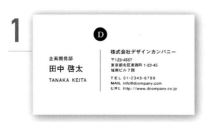
지면 중앙에 정보를 모아 주변에 여백을 두면 정보가 정리돼 세련되게 보인다.

**2**

가로 레이아웃에서 이름만 세로로 쓰면 개성적인 디자인이 된다.

**3**
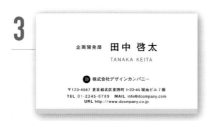
글자를 한가운데 정렬할 경우에는 자간을 넓히자.

**4**
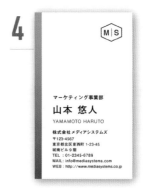
넓은 여백과 약간의 그러데이션이 지적인 인상을 준다.

**5**
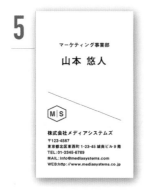
대담한 사선은 세련되고 혁신적인 인상을 준다.

**6**
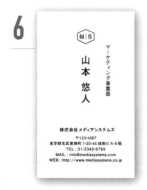
세로로 레이아웃할 때 중앙에 이름을 정렬하면 성실한 인상을 주면서도 여백이 생겨 좋은 디자인이 된다.

# 직업에 맞는 폰트 추천

직업이나 전하고 싶은 이미지에 맞는 폰트를 사용하자.

여러 개의 폰트를 사용하지 말고, 한 종류만 엮어서 사용하는 것이 포인트다.

## 일반기업

宮本商事株式会社　　　MMS

営業課二課
宮本　修一

〒123-4567
東京都北区東西町 1·23·45
城南ビル 3 階
TEL 01·2345·6789

DNP 秀英明朝 Pr6 L

# 宮本　修一

조금 두꺼운 폰트는
신뢰감을 줄 거야.

## 샵

Ozaki Kaori

Clarice

Jonanhills 1F 1-23-67
Tozaicho kitaku
Tokyo 123-4567

TEL 01-2345-6789

Minion Pro Bold

# Ozaki Kaori

영어는 세련미를 올려줘.
예쁜 폰트를 사용해봐.

## 크리에이터

Ueda design studio

designer

河村　涼

Kawamura Ryo

〒123-4567
東京都北区東西町 1-23-67
城南ヒルズ1 階
TEL 01-2345-6789

FOT-セザンヌ ProN M

# 河村　涼

크리에이터에게는
경쾌한 폰트가 어울려.

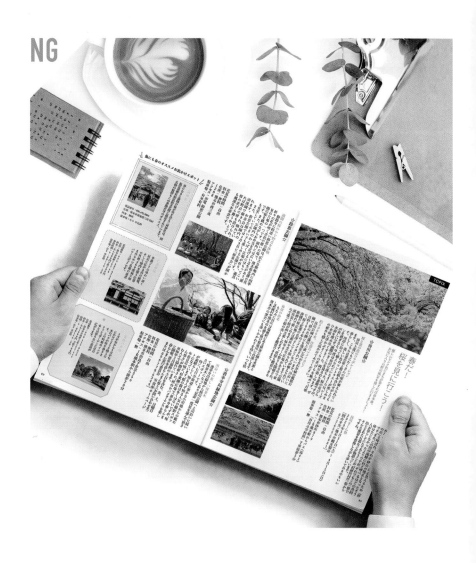

NG

글자가 많아 답답하고 읽기 어려운 거 같은데,
어디를 어떻게 고쳐야 할지 모르겠어요.

OK

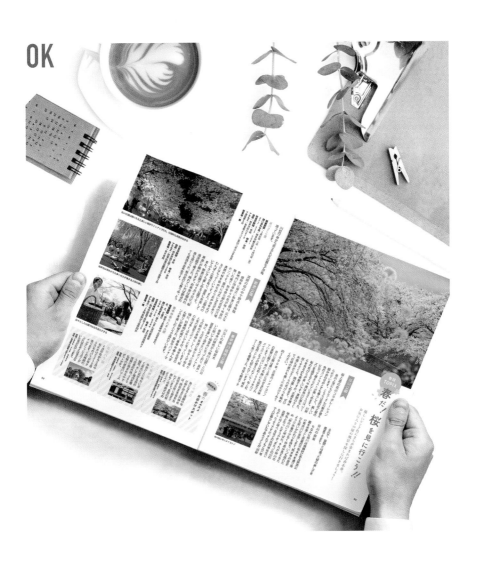

세로쓰기는 4단에서 5단으로 편집하는 게 좋아.
글자크기와 행간도 같이 수정해봐!

# NG

## 빽빽한 정보가 정리되지 않았다

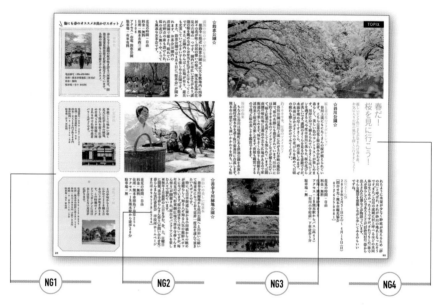

**NG1**

지면 주변에 여백이 없고, 너무 빽빽해 보인다. 사람들은 글자가 많아 읽기 힘들어 보이는 기사는 읽지 않는다.

**NG2**

단편집 레이아웃을 하고 있지만, 단 너비가 길어 읽고 싶은 마음이 사라진다. 또한 단끼리 서로 간격도 좁아 더욱더 읽기 싫어진다.

**NG3**

본문의 행간이 좁아 읽기 어려워 보인다. 부표제도 분문과 차별화가 안 돼 눈에 들어오지 않는다.

**NG4**

타이틀은 가장 주목받아야 하는 부분이지만 본문에 묻혀버렸다. 눈길을 사로잡는 장식이나 폰트 등으로 변화를 줘보자.

> 남녀노소 누구나 읽기 쉬운
> 디자인을 만들고 싶었는데······.

**NG1 ◆ 여백이 없다**
주변에 여백이 없어 비좁아 보인다.

**NG2 ◆ 단이 길다**
단 너비가 길고, 단끼리 간격이 좁다.

**NG3 ◆ 행간이 좁다**
글자는 크지만 행간이 좁아 읽기 어렵다.

**NG4 ◆ 타이틀**
본문에 묻혀서 주목되지 않는다.

# OK

# 여백과 단편집을 정리해 읽기 쉽게

**OK1**

주변에 여백을 충분히 만들면 지면이 깔끔해진다. 요소의 크기를 수정해서 여백을 만들어 지면을 정리했다.

**OK2**

정보지를 만들 때 단편집은 4단에서 5단이 적당하다. 사진 크기에도 강약을 붙였고, 단과 그리드를 맞췄다.

**OK3**

본문은 가는 고딕체를 사용하면 전체적으로 깔끔한 인상이 된다. 줄간격은 글자크기의 1.5~1.75배 정도로 설정하면 가독성이 올라간다.

**OK4**

내용에 맞는 봄 느낌의 일러스트를 더했다. 글자크기에도 리듬을 줘 흥미를 끄는 타이틀로 만들었다.

## 여백 포인트!

주변에 여백을 만들고, 줄간격을 늘리면 가독성이 올라갈 거야!

여백을 살리려고 행간을 줄이는 경우가 많은데, 실어야 하는 요소가 많고 공간이 부족할 때는 메인 이외의 사진은 과감하게 축소하는 것이 좋다. 사진을 오려서 쓰는 것도 효과적이다.

# 이 밖에 이런 레이아웃

**1**

메인사진을 크게 배치한 레이아웃. 가로 쓰기 타이틀은 캐주얼하고 친근한 인상을 준다.

**2**

타이틀 공간을 크게 설정해 강약이 있으면서도 글자와 사진을 상하로 나눠 안정감 있는 레이아웃이 되었다.

**3**

배경에 색을 칠해 고급스러운 디자인으로. 여백을 넉넉히 만들면 더욱더 안정된 이미지가 된다.

## *Advice!* _____ 광고지 타깃에 맞는 폰트 추천

광고지는 읽기 쉬운 폰트를 선택하는 것이 중요하다.
폰트의 모양뿐만 아니라 가독성도 중시해서 골라보자.

### 고령자

地域のいきいき交流会

公園で朝日を浴びな
がら気持ちよく体を
動かしましょう！

FOT-UD角ゴ_ラージ Pr6N M

**地域のいきいき交流会**

A-OTF UD新ゴ Pr6N L

地域のいきいき交流会

UD란 유니버설 디자인으로
가독성이 높은 폰트야.

### 청춘

電車で春のひとり旅。

暖かくなったら、思い切って
一人で電車に乗って
お出かけしてみましょう。

FOT-セザンヌ ProN M

**電車で春のひとり旅。**

DNP 秀英明朝 Pr6N L

電車で春のひとり旅。

명조체나 고딕체도 잘 보면
세련된 폰트가 많아.

### 어린이

親子で楽しむ 読書教室

3歳から
8歳まで

本を読んで
感想を伝えあう
親子で楽しむ読書会です。

VDL ギガ丸Jr M

**親子で楽しむ読書教室**

A-OTF UD新丸ゴ Pr6N L

親子で楽しむ読書教室

굴림체는 아이들의 흥미를
끄는 귀여운 폰트야.

# 여백을 활용해 봄 분위기를 만들자.

NG ⋮               ⋮ OK

---

## POINT

'여백'이란 일반적으로는 아무것도 배치하지 않
은 부분, 즉 '백지'를 상상하기 쉽지만, '요소가 아
무것도 놓여 있지 않은 공간'이라고 표현해도 좋
다. 지면 전체를 색칠하는 바탕색도 투명감 있는
배색을 선택하면 고급스럽고 깔끔한 분위기를
표현할 수 있다.
또한 이 경우는 색깔을 1~2개로 제한하는 것이
포인트다. 색깔 수가 많으면 그것만으로도 정보
량이 많아져서 어수선한 인상이 돼버린다.

| 투명감 있는 배색 예 |

'메인컬러 : 악센트컬러 : 서브컬러= 70 : 5 : 25'의 비율
로 하면 전체적으로 정돈된 배색 균형이 된다.

## | 추천 배색 도서

《디자인과 언어의 컬러 북
: 귀여운 배색》,
Ingectar-e, 혜지원, 2018.

《디자인과 언어의 컬러 북
: 예쁜 배색》,
Ingectar-e, 혜지원, 2018.

《배색 디자인 인스피레이션 북
(配色デザインインスピレーションブック)》,
Power Design Inc, ソシム, 2018.
(국내 미출간)

스쿨 레이아웃 사례.

# 어린이영어교실 포스터

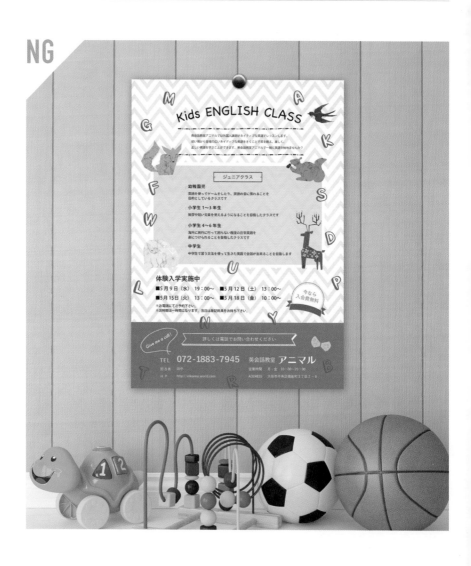

아이들 취향에 맞춰서
여기저기 일러스트를 넣어봤어요.

OK

포스터를 만들 때는 한발 떨어져서 보는 게 좋아.
그러면 문제점이 보일 거야.

# NG

# 일러스트가 시선을 분산시킨다

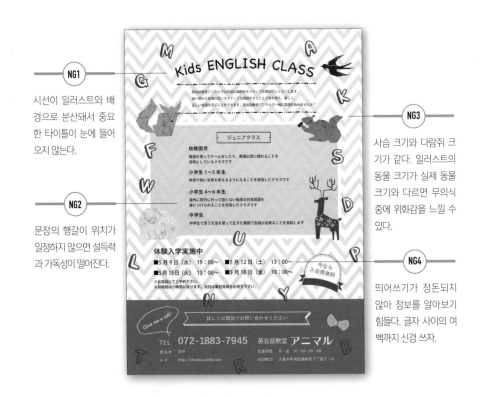

**NG1**

시선이 일러스트와 배경으로 분산돼서 중요한 타이틀이 눈에 들어오지 않는다.

**NG2**

문장의 행갈이 위치가 일정하지 않으면 설득력과 가독성이 떨어진다.

**NG3**

사슴 크기와 다람쥐 크기가 같다. 일러스트의 동물 크기가 실제 동물 크기와 다르면 무의식중에 위화감을 느낄 수 있다.

**NG4**

띄어쓰기가 정돈되지 않아 정보를 알아보기 힘들다. 글자 사이의 여백까지 신경 쓰자.

일러스트는 분산돼
있는 게 좋지 않나?

**NG1 ◆ 시선의 분산**
여기저기 흩어져 있는 일러스트가 시선을 빼앗는다.

**NG2 ◆ 문장의 행갈이**
행갈이 위치가 일정하지 않기 때문에 문장이 힘없어 보인다.

**NG3 ◆ 일러스트의 크기**
무의식중에 위화감이 들지 않도록 신경 쓰자.

**NG4 ◆ 띄어쓰기**
글자 사이의 여백까지 신경 쓰자.

# OK

# 위에서 아래로 시선이 흐른다

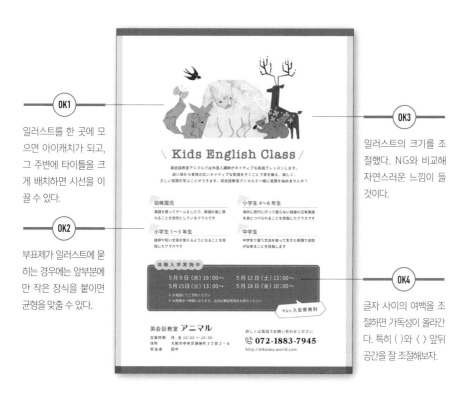

**OK1**

일러스트를 한 곳에 모
으면 아이캐치가 되고,
그 주변에 타이틀을 크
게 배치하면 시선을 이
끌 수 있다.

**OK2**

부표제가 일러스트에 묻
히는 경우에는 앞부분에
만 작은 장식을 붙이면
균형을 맞출 수 있다.

**OK3**

일러스트의 크기를 조
절했다. NG와 비교해
자연스러운 느낌이 들
것이다.

**OK4**

글자 사이의 여백을 조
절하면 가독성이 올라간
다. 특히 ( )와 〈 〉앞뒤
공간을 잘 조절해보자.

## 여백 포인트!

부표제의 장식 하나로
여백은 생길 수 있어!

Before → After

과도한 장식을 하지 않고 여백을 활용한 미니멀
디자인이 최근 트렌드다. 부표제도 마찬가지로 심
플한 아이콘을 사용하면 지면이 깔끔해진다.

# 이 밖에 이런 레이아웃

**1**

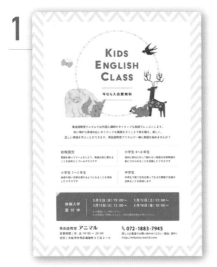

여백을 충분히 살리면서 박스나 원형을 사용하면 안쪽 요소에 시선을 집중시킬 수 있다.

**2**

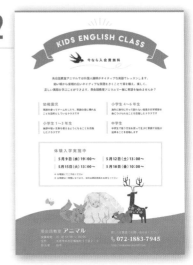

정보 왼쪽에 가는 선을 붙이면 최소한의 요소로 그룹을 나눌 수 있다.

**3**

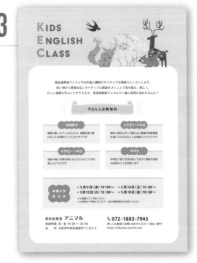

진한 노란색으로 주변을 감싸면 백면 안에 있는 정보가 눈에 쉽게 들어온다.

**4**

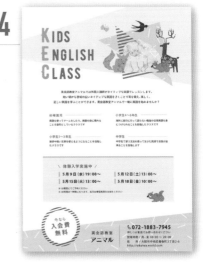

동그라미 부분을 눈에 띄게 하기 위해 직선 모티프를 많이 사용했다.

See above.

Advice! _____ 학원 타깃에 맞는 색 추천

학원 전단지에는 '신뢰', '지성'을 상징하는 푸른색이 자주 사용된다.
같은 푸른색이라도 타깃에 따라 색감을 달리하면 분위기가 달라진다.

비즈니스맨 영어회화

color

시원한 색감은
비즈니스 이미지와 어울려.

고등학생 학원

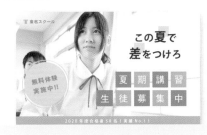

color

채도와 명도를 높이면
발랄한 느낌이 들 거야.

여성 맞춤 웹스쿨

color

부드럽고 따뜻한 색감이기
때문에 여성에게 잘 맞을 거야.

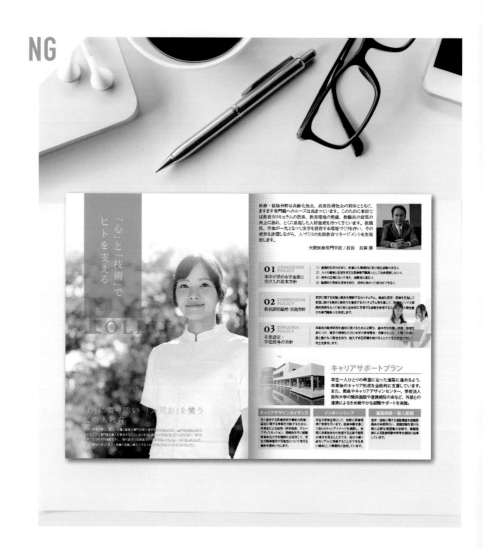

각각의 정보를 박스에 넣어 정리했는데, 지면 전체가
글자로 빼곡해 읽는 데 시간이 걸릴 거 같아요.

# OK

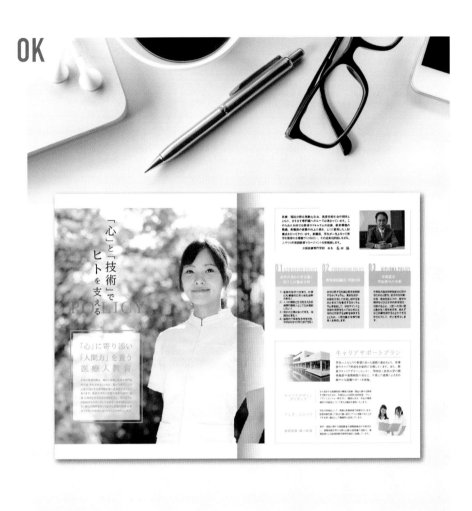

글자가 많은 부분은 여백과 선을 이용해
깔끔하게 정리해야 해! 그래야 가독성이 올라가!

# NG

## 박스 안에 글자가 많아 답답하다

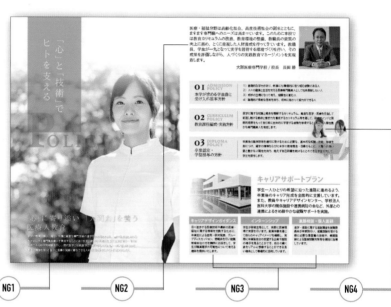

**NG1**
한 줄당 글자수가 많아 가독성이 떨어진다. 글자색도 배경색과 동화돼 읽기 어렵다.

**NG2**
행간이 좁아 다음 줄 읽었을 때 어떤 줄을 읽고 있는지 알기 어렵다.

**NG3**
박스 안을 가득 칠한 레이아웃 때문에 답답하고 가독성이 떨어진다. 공간이 작을수록 여백을 살려서 가독성을 높여보자.

**NG4**
인물사진 위에, 특히 얼굴 위에 글자를 쓰는 레이아웃은 하지 말자. 글자를 읽기 어렵고, 사진을 배치한 효과가 줄어든다.

전체적으로 글자가 빼곡해서
읽고 싶은 마음이 사라져버렸어.

**NG1 ◆ 행의 길이**
한 줄당 글자가 너무 길어서 읽기 어렵다.

**NG2 ◆ 행간**
행간이 좁아 읽기 어렵다.

**NG3 ◆ 여백**
여백이 없어 답답하다.

**NG4 ◆ 사진 배치**
얼굴 사진 위에는 글자를 쓰지 말자.

# OK

# 여백을 사용한 그루핑으로 정보 정리

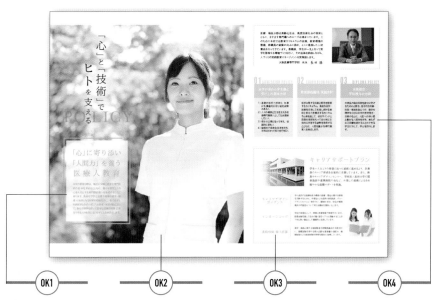

**OK1**

반투명 배경을 사용하면 사진 위에 배치한 글자라도 읽기 쉬워진다. 또한 행의 길이를 정리하면 긴 문장도 단숨에 읽을 수 있게 된다.

**OK2**

메인 비주얼을 크게 트리밍하면 디자인에 강약이 생겨 답답한 인상이 사라진다.

**OK3**

박스를 지우고 선을 사용하면 세련된 그루핑을 만들 수 있다. 또한 한정된 공간 안에도 여백이 생기기 때문에 가독성이 올라가고 정리가 된다.

**OK4**

흰색 글자로 부표제를 쓰면 설명글과 차별화가 생겨 가독성이 올라간다. 항목별로 색을 나누면 밝고 산뜻한 이미지가 된다.

글자수가 많은 정보를 다룰 경우에는
선과 여백을 사용하면 쉽게 정리할 수 있어!

## 여백 포인트!

Before

↓

After

TITLE |

타이틀과 설명글의 그룹이 많을 때는 박스보다 선과 여백을 사용해 그루핑하는 것이 좋다. 그러면 정보가 보다 깔끔하게 정리된다.

# 이 밖에 이런 레이아웃

**1**

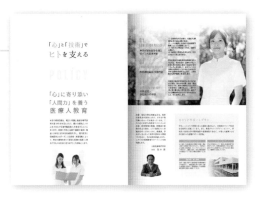

왼쪽 페이지는 여백을 대담하게 사용해
교육방침 문장을 적었다.

**2**

신문처럼 선을 잘 사용하면 글자수가 많
아도 읽기 쉽게 정리된다.

**3**

글자수가 많은 지면은 배경색을 넣어 구
분하거나, 여백을 많이 설정하면 여유가
생겨 가독성이 올라간다.

*Advice!* _____ 전문분야에 맞는 폰트와 색 추천

학교 특색에 맞는 폰트와 색을 사용하면 이미지가

보다 쉽게 전달되는 전단지를 만들 수 있다.

여학교

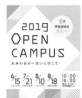

VDL ヨタG M

## OPEN CAMPUS

VDL ヨタG M

未来の自分へ会いに行こう

따뜻한 색감이
\ 사랑스러운 배색 /

체육대학

Serifa Bold

## OPEN CAMPUS

VDL メガG

未来の自分へ会いに行こう

비비드한 색감은
행동력을 자극해.

의료·복지

Orpheus

## OPEN CAMPUS

A-OTF 太ミンA101 Pr6N Bold

未来の自分へ会いに行こう

부드러운 파스텔컬러는
\ 안정감을 연출해줘. /

# 캠퍼스 개교 포스터

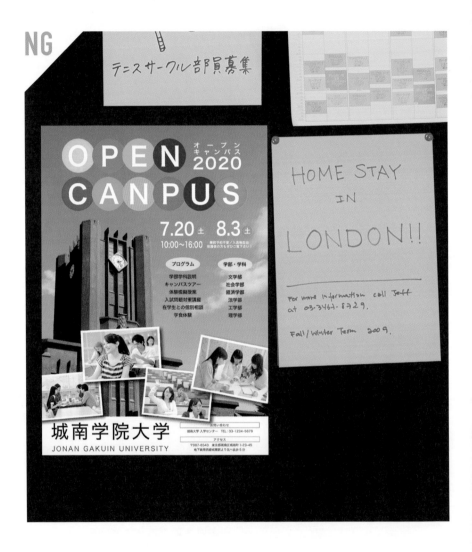

밝고 편안한 분위기를 연출하고 싶어서 컬러풀한 색을
사용하고 사진도 랜덤으로 배치했어요.

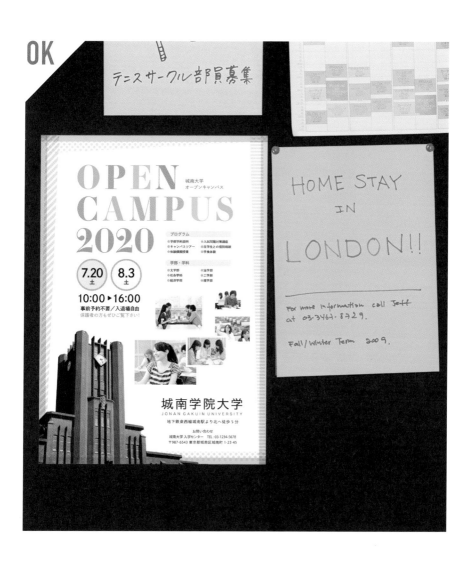

따뜻한 색으로 여백을 크게 만들면 밝고
편안한 분위기가 만들어질 거야.

# NG

## 화려하기만 할 뿐 어수선하다

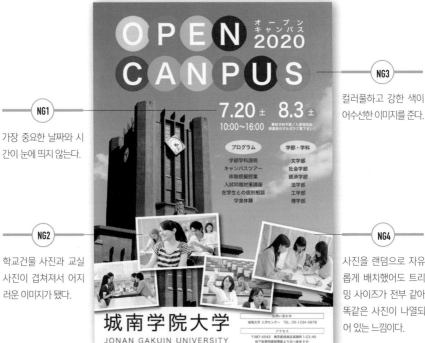

**NG1**
가장 중요한 날짜와 시간이 눈에 띄지 않는다.

**NG2**
학교건물 사진과 교실 사진이 겹쳐져서 어지러운 이미지가 됐다.

**NG3**
컬러풀하고 강한 색이 어수선한 이미지를 준다.

**NG4**
사진을 랜덤으로 자유롭게 배치했어도 트리밍 사이즈가 전부 같아 똑같은 사진이 나열되어 있는 느낌이다.

인물사진도 재밌게 레이아웃하고 싶었는데······.

**NG1 ◆ 정보의 위치**
중요한 정보가 파묻혔다.

**NG2 ◆ 여백이 없다**
어수선하고 압박감을 준다.

**NG3 ◆ 배색 선별**
색이 너무 강해 어수선한 느낌이 든다.

**NG4 ◆ 트리밍**
인물사진이 똑같은 크기여서 전부 같은 사진으로 보인다.

# OK

# 사진을 오려내 여백을 만들었다

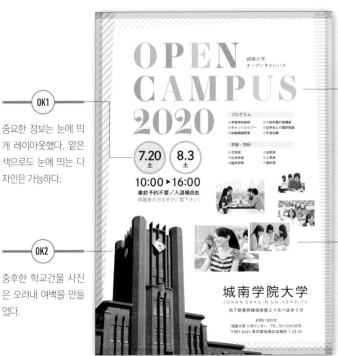

**OK1**

중요한 정보는 눈에 띄게 레이아웃했다. 옅은 색으로도 눈에 띄는 디자인은 가능하다.

**OK2**

중후한 학교건물 사진은 오려내 여백을 만들었다.

**OK3**

옅은 배색을 사용해 부드러운 인상으로. 밝은 분위기가 캠퍼스의 시작과 잘 어울린다.

**OK4**

인물사진을 키우는 등 대담한 트리밍을 하면 시각이 달라져 질리지 않고 사진을 볼 수 있게 된다.

중후한 사진은 오려내거나 여백을 주면 캐주얼한 인상을 줄 수 있어.

## 여백 포인트!

Before　　After

전면이 백지라도 컬러풀한 색을 사용하거나 사진을 랜덤으로 배치하면 재미있는 분위기를 연출할 수 있다.

#  이 밖에 이런 레이아웃

**1**

글자수가 많아도 하얀색 글자로 보기 쉽게 디자인하면 압도감이 사라진다.

**2**

주변을 하늘색으로 칠하고 진한 글씨체로 강한 인상을 주면, 여백도 허전해 보이지 않게 된다.

**3**

중요한 정보는 박스 안에 배치하면 주목도가 올라가고 읽기 쉬워진다.

**4**

임팩트 있는 학교 사진을 상부에 배치해도 하부에 여백을 주면 무겁지 않고, 필요한 정보도 읽기 쉬워진다.

*Advice!* _____ 대학 계통에 맞는 폰트 추천

이과나 문과 등 이미지를 생각해서 폰트를 선택하면
세계관을 보다 잘 전달할 수 있다.

### 문과대학

Ro 日活正楷書体 Std-L

# キセキは君が起こすんだ。

해서체는 문학적인
이미지가 있어.

### 예술대학

DNP 秀英角ゴシック銀 Std

# キセキは君が起こすんだ。

고딕체를 사용해서
강한 의지를 표현했어!

### 이과대학

DNP 秀英明朝Pr6

# キセキは君が起こすんだ。

명조체는
지적인 인상을 줘.

이 사진을 사용해서 어린이 학원 전단지를 만들자.

NG :

OK :

## POINT

최근 스마트폰 사진 어플을 사용하는 사람이 늘면서 '트리밍'이라는 단어가 일반인에게도 친숙해졌다. 어플에서 사용하는 트리밍의 주된 목적은 '불필요한 부분을 자르는 것'이다. 레이아웃 디자인을 할 때도 트리밍과 여백을 조합하면 높은 전달력을 표현할 수 있게 된다.

이를테면 인물사진을 잘라낸 뒤 시선의 방향에 큰 여백을 만들면 '미래' '가능성'을 표현할 수 있다. 반대로 시선 반대방향에 여백을 만들면 '과거' '추억'을 표현할 수 있다.

또한 동양화 중에는 일부러 그림의 일부를 여백으로 남기는 표현방법이 자주 등장한다. 이것은 그림에 포커스를 맞추고, 보는 사람의 상상력을 자아내는 방법이다.

처음 디자인할 때는 '사진의 모든 소재'를 보여주고 싶겠지만, 무엇을 보여주고 싶은지 콘셉트를 잘 생각한 뒤에 어떻게 트리밍할지 결정하자.

| 여백×트리밍으로 상상력을 이끌어내는 방법 |

사진 전체가 보이면 조금 쓸쓸한 인상이 돼서 볼륨감이 전해지지 않는다.

사진을 지면 밖으로 밀어내면 임팩트를 줄 수 있다.

레트로 · 전통상품

레이아웃 사례。

# 지역 화과자 포장지

NG

濃厚な味わい

花林糖
抹茶

宇治一番茶使用

KARINTO
MATCHA

清翠茶寮
京都宇治　創業 1865 年

세련된 로고를 만들고 싶었는데
개성이 너무 강한 디자인이 된 거 같아요.

**OK**

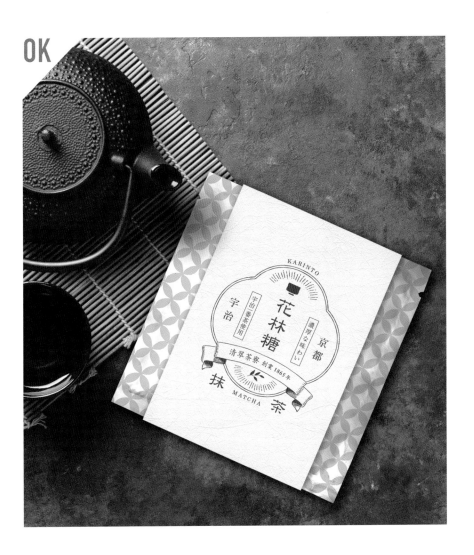

요즘 유행하는 로고 디자인을 많이 알고 있어도
남용하는 건 좋지 않아.

# NG

## 질서가 없고 난잡하다

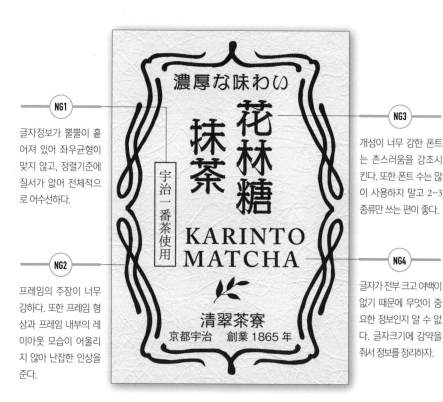

**NG1**

글자정보가 뿔뿔이 흩어져 있어 좌우균형이 맞지 않고, 정렬기준에 질서가 없어 전체적으로 어수선하다.

**NG2**

프레임의 주장이 너무 강하다. 또한 프레임 형상과 프레임 내부의 레이아웃 모습이 어울리지 않아 난잡한 인상을 준다.

**NG3**

개성이 너무 강한 폰트는 촌스러움을 강조시킨다. 또한 폰트 수는 많이 사용하지 말고 2~3 종류만 쓰는 편이 좋다.

**NG4**

글자가 전부 크고 여백이 없기 때문에 무엇이 중요한 정보인지 알 수 없다. 글자크기에 강약을 줘서 정보를 정리하자.

폰트의 종류가 많으면
세련미가 떨어지는구나!

**NG1 ◆ 정보 정렬**
뿔뿔이 흩어진 배치로 좌우균형이 맞지 않는다.

**NG2 ◆ 프레임**
주장이 강하고, 레이아웃의 모습과도 어울리지 않는다.

**NG3 ◆ 폰트 선별**
개성이 너무 강해 촌스러움이 돋보인다.

**NG4 ◆ 글자크기**
글자가 전부 커서 정보가 눈에 들어오지 않는다.

# OK

# 좌우대칭을 맞춰 콤팩트하게

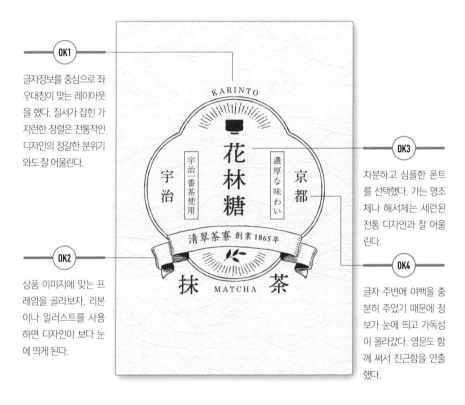

**OK1**

글자정보를 중심으로 좌우대칭이 맞는 레이아웃을 했다. 질서가 잡힌 가지런한 정렬은 전통적인 디자인의 정갈한 분위기와도 잘 어울린다.

**OK2**

상품 이미지에 맞는 프레임을 골라보자. 리본이나 일러스트를 사용하면 디자인이 보다 눈에 띄게 된다.

**OK3**

차분하고 심플한 폰트를 선택했다. 가는 명조체나 해서체는 세련된 전통 디자인과 잘 어울린다.

**OK4**

글자 주변에 여백을 충분히 주었기 때문에 정보가 눈에 띄고 가독성이 올라갔다. 영문도 함께 써서 친근함을 연출했다.

## 여백 포인트!

프레임을 지면에 꽉꽉 채우는 것은 NG다. 글자 주변, 글자 사이, 행간, 이 모든 것에 여유가 느껴질 정도로 여백을 확보하면 자연히 고급스럽고 맑고 깨끗한 분위기가 생길 것이다.

고급스러움을 연출할 때는 여백이 꼭 필요해!

# 이 밖에 이런 레이아웃

**1**

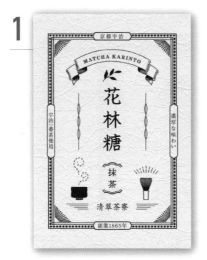

지면 전체를 사용한 사각 프레임과 견고한 폰트가 노포다운 중후함을 연출한다.

**2**

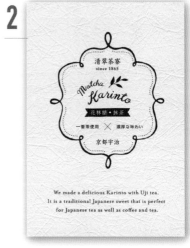

상품명을 필기체로 디자인하면 세련되고 경쾌한 이미지가 된다.

**3**

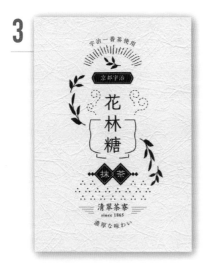

말차가 연상되는 모티프를 섞어 개성적인 로고 마크로.

**4**

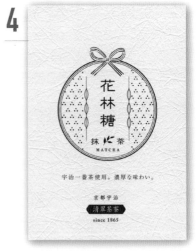

일본의 이미지가 떠오르는 원형을 사용한 로고 디자인이다.

*Advice!* ───── ## 특산물 디자인에 맞는 색 추천

전통 디자인도 배색을 달리하면 성숙하고 세련된 인상을 줄 수 있다.
여기서는 캐주얼한 특산물에 맞는 배색을 소개하겠다.

**팥 계열**

color

곳곳에 하늘색이
섞여서 귀여워 보여

**여성스러운 계열**

color

핑크색을 사용하면
전통 디자인도 화려해져.

**푸른 계열**

color

차가운 색감에
따뜻한 색감을 더하면
세련된 디자인을 만들 수 있어.

# 기모노 대여 광고

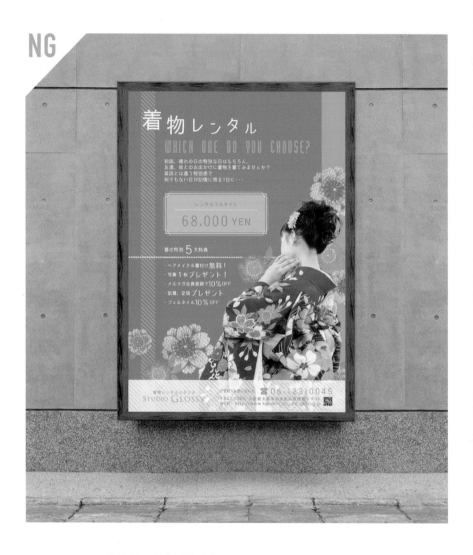

부표제 폰트가 팝 계열이라
전통 디자인과 어울리지 않는 것 같아요.

OK

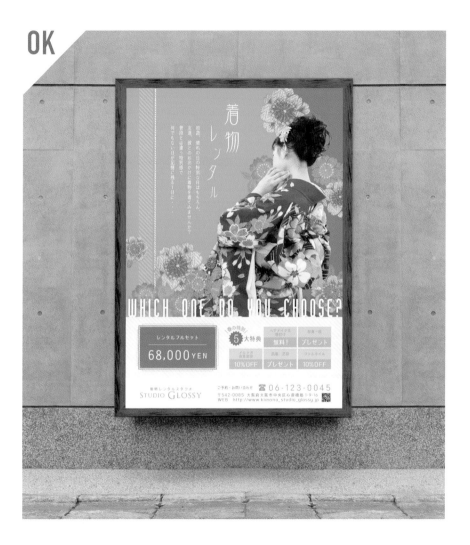

부표제는 우아하고 예스러운 폰트를 사용하면
기모노에 어울리는 인상을 만들 수 있어!

# NG

## 중요한 정보가 전달되지 않는다

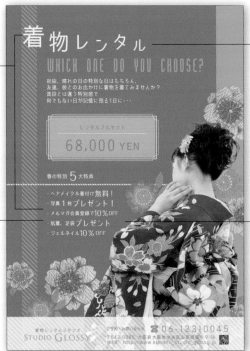

**NG1**

모든 콘텐츠의 여백에 차이가 없어 어느 곳에도 눈이 가지 않는다. 중요한 캐치프레이즈와 상품의 상세정보는 알기 쉽게 분류해서 차별화를 두자.

**NG2**

중요한 정보인데 너무 밋밋해서 인상에 남지 않는다. 강조하고 싶은 부분은 시각적으로 눈에 띌 수 있게 레이아웃하자.

**NG3**

가장 중요한 캐치프레이즈의 서체가 팝 계열의 고딕체이기 때문에 기모노와 어울리지 않는다. 상품의 분위기에 맞는 이미지를 만들자.

**NG4**

여성 고객이 좋아할 만한 배색이지만 메인컬러와 기모노의 색이 같아 둘 다 눈에 띄지 않는다. 시선을 이끄는 배색을 생각하자.

정리는 됐지만, 모두 다 인상에 남지 않아.
폰트와 내용의 분위기도 맞지 않는 거 같아.

**NG1 ◆ 정보 정리**
모든 정보가 왼쪽으로 치우쳐 있어서 단조롭다.

**NG2 ◆ 강약 조절**
강조하고 싶은 부분은 눈에 띄게 만들자.

**NG3 ◆ 폰트 선별**
상품 내용과 폰트가 어울리지 않는다.

**NG4 ◆ 배색**
기모노가 배경색과 같아 눈에 띄지 않는다.

# OK

## 사진을 살린 디자인으로

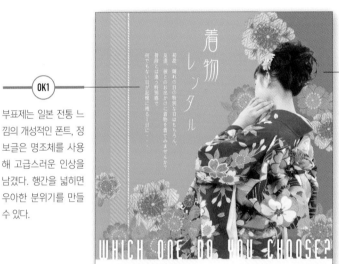

**OK1**

부표제는 일본 전통 느낌의 개성적인 폰트, 정보글은 명조체를 사용해 고급스러운 인상을 남겼다. 행간을 넓히면 우아한 분위기를 만들 수 있다.

**OK2**

중요한 항목은 흰색 글자로 적으면 눈에 잘 띈다.

**OK3**

베이스컬러를 반전시켰다. 기모노와 메인컬러를 반대색으로 하면 둘 다 눈에 띄게 된다. 오려낸 사진을 사용하는 경우에는 베이스컬러를 같은 색으로 할지 반대색으로 할지 목적에 따라 나눠보자.

**OK4**

5대 특전 내용을 각각 박스에 넣으면 '다섯 개의 특전이 있다'고 시각적으로 알릴 수 있다.

## 여백 포인트!

정보글 등 사람들이 꼭 읽어야 하는 텍스트는 행간을 넓히면 안정된 인상을 줄 수 있어!

Before   TITLE

↓

After   TITLE

행간도 중요한 여백 중의 하나다. 부표제와 정보글 사이 또는 정보글 자체의 행간을 넓히면 여유 있는 디자인이 된다.

**1**
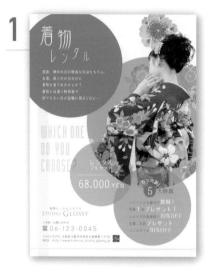

정보를 곳곳에 모아 시선의 흐름을 만들면 포인트를 쉽게 전달할 수 있다.

**2**
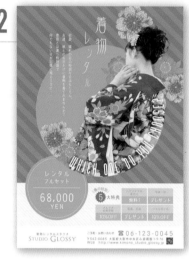

원형을 활용해 귀여운 인상을 주었고, 여성 고객의 흥미를 이끄는 세련된 표현을 했다.

**3**
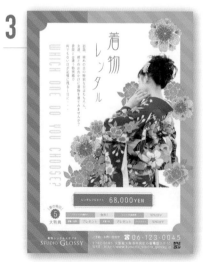

정보를 중심에 모으면 주목도가 올라가고, 단숨에 내용을 전달할 수 있다.

**4**
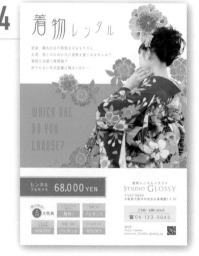

악센트컬러를 중요 요소에만 사용하면 정보가 보다 강조된다.

*Advice!* _____ 상품 내용에 맞는 폰트 추천

광고상품과 콘셉트에 따라 캐치프레이즈의 폰트를 변경하면
상품의 분위기와 의도를 보다 잘 전달할 수 있게 된다.

화과자

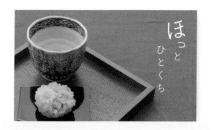

FOT-筑紫A丸ゴシック Std R
# ほっとひとくち

귀여운 화과자의
부드러운 인상이 전해져.

일식점

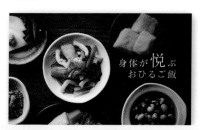

A-OTF リュウミン Pr6N L-KL
# 身体が悦ぶおひるご飯

일식의 정갈함을 전달하기 위해
가는 명조체를 사용해 섬세함과
정확함을 표현했어.

료칸

Ro篠Std-M
# ふうっとのぼせる

선이 가늘고 힘이 느껴지는
필서체를 사용하면 편안함과
현장감을 줄 수 있어.

# 도자기 전시회 포스터

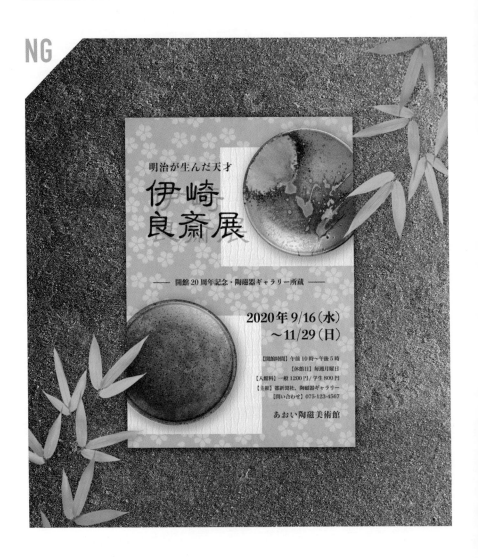

도자기는 차분한 이미지여서 일부러 더
전통적으로 표현했어요.

OK

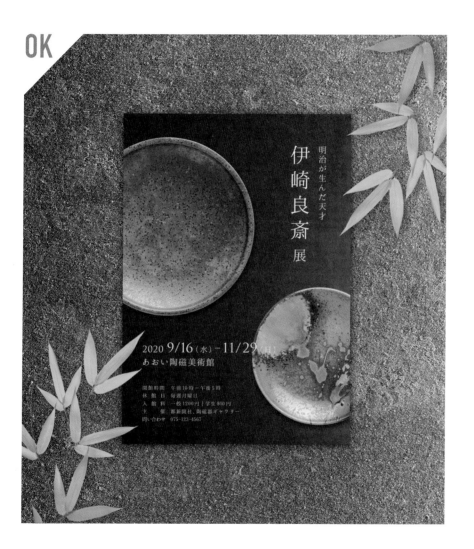

明治が生んだ天才

伊崎良斎展

2020 9/16（水）−11/29（日）
あおい陶磁美術館

開館時間　午前10時〜午後5時
休 館 日　毎週月曜日
入 館 料　一般1200円｜学生800円
主　 催　都新聞社、陶磁器ギャラリー
問い合わせ　075-123-4567

요즘은 젊은 사람들도 도자기를 많이 좋아해.
내가 알려주는 디자인으로 조금 더 공부해봐.

# NG

## 화려한 디자인이 눈에 띄는 것은 아니다

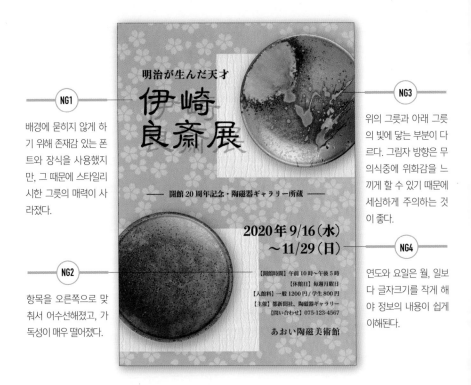

**NG1**

배경에 묻히지 않게 하기 위해 존재감 있는 폰트와 장식을 사용했지만, 그 때문에 스타일리시한 그릇의 매력이 사라졌다.

**NG2**

항목을 오른쪽으로 맞춰서 어수선해졌고, 가독성이 매우 떨어졌다.

**NG3**

위의 그릇과 아래 그릇의 빛에 닿는 부분이 다르다. 그림자 방향은 무의식중에 위화감을 느끼게 할 수 있기 때문에 세심하게 주의하는 것이 좋다.

**NG4**

연도와 요일은 월, 일보다 글자크기를 작게 해야 정보의 내용이 쉽게 이해된다.

---

明治が生んだ天才

伊崎
良斎展

—— 開館 20 周年記念・陶磁器ギャラリー所蔵 ——

2020年 9/16（水）
～11/29（日）

【開館時間】午前 10 時～午後 5 時
【休館日】毎週月曜日
【入館料】一般 1200 円／学生 800 円
【主催】都新聞社、陶磁器ギャラリー
【問い合わせ】075-123-4567

あおい陶磁美術館

---

배경에 묻히지 않는
타이틀을 만들고 싶었는데…….

**NG1 ◆ 너무 화려하다**
장식과 개성적인 폰트는 효과적으로 사용하자.

**NG2 ◆ 글자 나열**
항목의 앞부분이 들쑥날쑥해 어수선하다.

**NG3 ◆ 세부 확인**
세부적인 부분을 소홀히 하면 디자인 전체에 악영향을 준다.

**NG4 ◆ 강약 조절**
연도와 요일은 글자크기를 작게 하자.

# OK

## 불필요한 부분을 없앤 디자인

**OK1**

심플한 지면이라도 그릇 크기에 차이를 두면 전체적으로 생동감이 살아난다.

**OK3**

작가 이름 뒤에 붙은 '展'의 글자크기를 작게 하면 작가 이름이 돋보인다.

**OK2**

괄호(【 】)를 넣지 않아도 텍스트의 앞부분과 끝부분의 위치를 맞추면 항목으로 존재감이 살아난다.

**OK4**

연도와 요일의 글자크기를 작게 하면 날짜가 눈에 띄어 정보가 알기 쉬워진다.

두꺼운 폰트가 항상 눈에 띄는 것은 아니야!

### 여백 포인트!

Before    After

 →

배경이 진해서 타이틀이 눈에 들어오지 않는다→타이틀을 두껍게 한다→더욱더 두꺼운 폰트를 찾는다. 이렇게 하지 말고, 여백을 활용해 타이틀을 강조하는 방법을 생각해보자.

## 이 밖에 이런 레이아웃

**1**

배경을 사진이나 텍스처에 의존하지 않고 섬세한 타이포그래피로 장식하면 심플하고 스타일리시한 디자인이 된다.

**2**

그릇 사진과 텍스트를 지면 밖으로 밀어내면 궁금증을 자아낼 수 있다.

**3**

다이내믹한 레이아웃과 명조체와 고딕체의 조합이 임팩트를 자아낸다.

**4**

새하얀 배경이 너무 차갑게 보일 때는 대리석 등의 질감을 더해보자.

## Advice! ———— 전통상품에 맞는 배색 추천

전통색은 섬세하고 아름다운 색이 많고, 실생활 속에도 많이 침투되어 있다.
여기서는 포스터에 자주 사용되는 배색을 소개하겠다.

### 녹차

color

진한 녹색과 금색으로
고급스러움을
연출했어.

### 밝은 느낌의 상품

color

핑크색과 녹색도 채도를
조금 떨어트리면
화사한 분위기가 돼.

### 사찰

color

절이나 신사에서
이런 배색을 사용한
포스터를 본 적 있어!

전화번호를 강조해보자.

**NG** :

\ 今すぐお電話を /

📞 0120-123-4567

| Aさん 女性 42 歳 | Bさん 女性 38 歳 |
|---|---|
| 昔からダイエットをしてもなかなか続かず何を試しても効果がありませんでした | 友人がこのサプリメントを飲み始めてからみるみる若返り、私も一度試しにと思 |

**OK** :

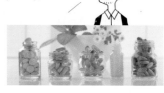

\\今すぐお電話を//

📞 0120-123-4567

利用者の声

| Aさん | 女性 42 歳 | Bさん | 女性 38 歳 |
|---|---|---|---|
| 昔からダイエットをしてもなかなか続かず何を試しても効果があり | | 友人がこのサプリメントを飲み始めてからみるみる若返り、私も一 | |

## POINT

신입 디자이너 시절에는 글자크기를 키우고 주변에 장식을 달면 눈에 띄는 디자인이 될 거라 생각하기 쉽지만, 요소가 파묻히면 보는 사람이 쉽게 피곤해지고 정보도 잘 전달되지 않는다.
중요한 요소 주변에 여백을 효과적으로 넣으면 보는 사람 눈은 자연히 그곳에 머물게 된다.

특히 웹이나 어플에서는 구매로 이어지기 때문에 버튼과 검색홈 주변에 일부러 여백을 넣는 디자인이 많이 있다. 좁은 화면과 휑한 느낌을 두려워하지 말고 '여백을 활용해서 포커스를 맞추는' 디자인을 시도해보길 바란다.

| 글자가 작아도 포커스를 줄 수 있다? |

글자가 크다고 다 눈에 띄는 것은 아니다.

글자가 작아도 주변에 여백이 있으면 글자에 시선이 간다.

살롱 레이아웃 사례.

# 보태니컬 헤어숍 샴푸 광고

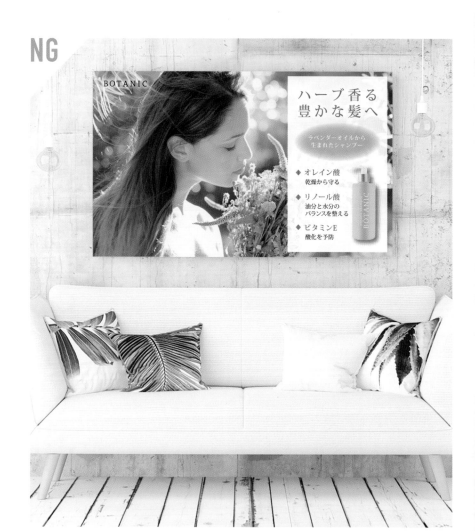

고객이 화면 가득 사진을 넣고 싶다고 했는데,
이런 경우에는 여백을 어떻게 만들어야 하죠?

OK

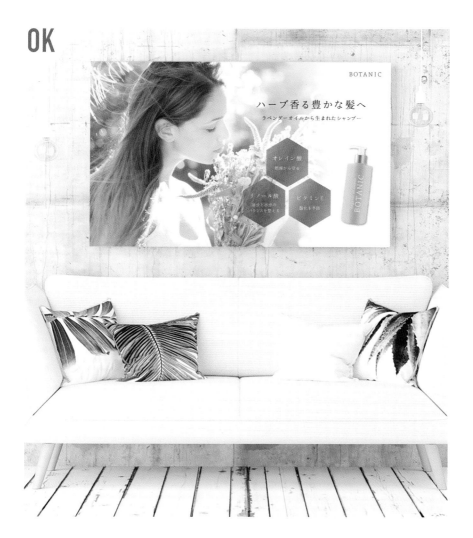

백면을 만들 수 없을 때에는 사진 보정과
그러데이션을 사용해 밝은 느낌을 표현하는 것이 좋아.

# NG

## 사진과 텍스트가 겹쳐 있다

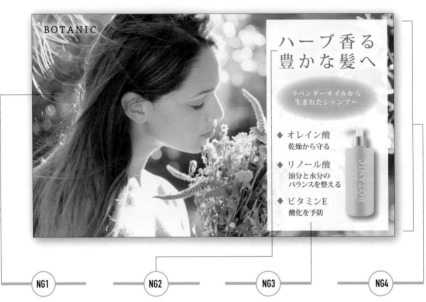

**NG1**

사진과 크게 대비되는 요소가 오른쪽 절반을 덮고 있어서 어디에 시선을 둬야 할지 모르겠다.

**NG2**

캐치프레이즈가 너무 크고 밋밋하다. 아름다운 디자인을 만들 때는 점프율을 낮추는 편이 좋다.

**NG3**

각 항목이 읽기 쉽게 정리되어 있지만, 설명조라 딱딱해 보인다. 광고 분위기에 맞는 표현방법으로 바꿔보자.

**NG4**

좁은 백면에 요소를 가득 집어넣은 데다, 콘트라스트가 강한 사진에 둘러싸여 있어서 답답해 보인다.

모델의 얼굴을 강조하고 싶어서 일부러 백면을 만들었는데, 오히려 답답한 이미지가 됐구나.

**NG1 ◆ 요소 겹침**
주장이 강한 요소들은 겹치지 않게 주의해야 한다.

**NG2 ◆ 점프율**
고급스러운 디자인에서는 점프율을 낮춰야 한다.

**NG3 ◆ 표현방법**
광고 의도에 맞는 표현방법을 선택하자.

**NG4 ◆ 여백 만들기**
여백을 만드는 방법을 조금 더 공부하자.

# OK

## 사진 가공으로 여백감을

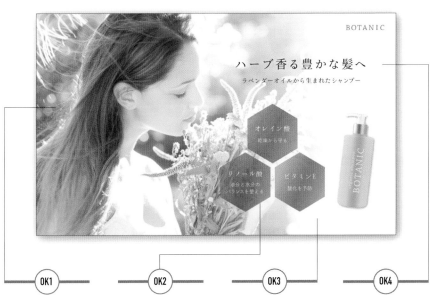

**OK1**
사진을 밝게 하면 투명도가 늘어나 전체적으로 화사한 인상이 된다.

**OK2**
각 항목을 오브젝트화하면 '세 가지 효과가 있다'는 것을 시각적으로 빠르게 전달할 수 있다.

**OK3**
사진 가장자리를 투과시키면 사진도 방해하지 않고 백면도 만들 수 있어 일석이조다.

**OK4**
고급스러움을 표현하기 위해 글자크기를 줄였다. 덕분에 주변에 여백이 생겨 캐치프레이즈의 완성도가 올라갔다.

## 여백 포인트!

Before
↓
After

사진을 밝게 가공하면 전체적으로 화사한 이미지가 생길 거야.

여백이란 '요소가 놓여 있지 않은 공간'이지만, 사진을 밝게 가공하면 투명도가 늘어나 여백감을 만들 수 있다.

# 이 밖에 이런 레이아웃

**1**

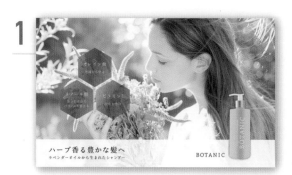

하얀색 띠도 조금 투과시키면 답답한 인상을 완화시킬 수 있다.

**2**

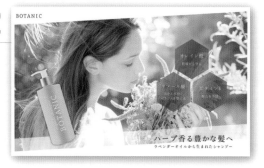

사선이 있으면 시선이 사선을 따라가기 때문에 흐름에 따라 요소를 배치하면 자연스러운 레이아웃이 된다.

**3**

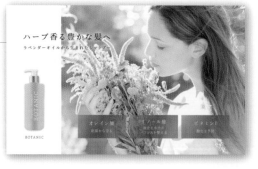

상품을 강조할 경우에는 사진을 키우기보다 주변에 여백을 충분히 만드는 것이 좋다. 그러면 시선을 상품에 집중시킬 수 있다.

*Advice!* _____ 포장 디자인에 맞는 색 추천

아크릴물감, 기하학무늬, 그러데이션 등 디자인 분위기에 맞는
겉포장 배색을 보여주겠다.

아크릴의 브러시 느낌이
진한 색과 잘 어울려.

color

color

기하학무늬

산뜻한 기하학무늬에
여성스러운 색을 조합하면
한층 더 고급스러운
분위기가 돼.

color

color

그러데이션

조금 칙칙한 색도
미스트 느낌이
있어서 좋네.

color

color

# 네일숍 오픈 전단지

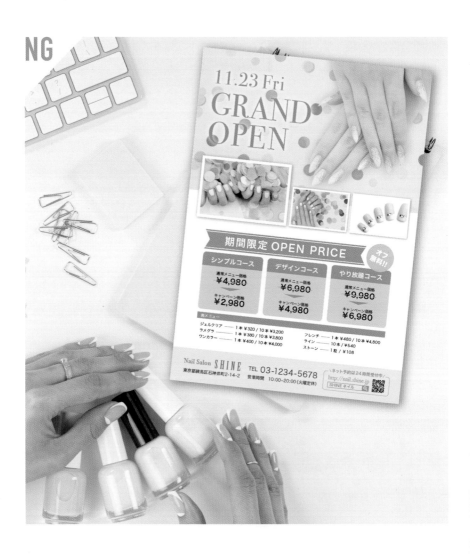

메인사진이 다른 사진에 파묻혀서
전부 재미없게 보여요.

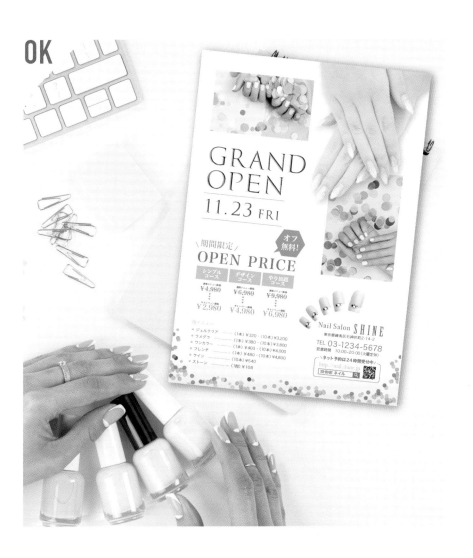

사진을 오려내면 조금 더 강한 인상을
남길 수 있을 거야.

# NG

## 메인사진도 타이틀도 눈에 띄지 않는다

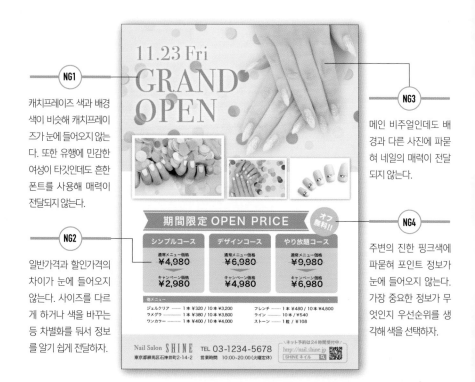

**NG1**
캐치프레이즈 색과 배경색이 비슷해 캐치프레이즈가 눈에 들어오지 않는다. 또한 유행에 민감한 여성이 타깃인데도 흔한 폰트를 사용해 매력이 전달되지 않는다.

**NG2**
일반가격과 할인가격의 차이가 눈에 들어오지 않는다. 사이즈를 다르게 하거나 색을 바꾸는 등 차별화를 둬서 정보를 알기 쉽게 전달하자.

**NG3**
메인 비주얼인데도 배경과 다른 사진에 파묻혀 네일의 매력이 전달되지 않는다.

**NG4**
주변의 진한 핑크색에 파묻혀 포인트 정보가 눈에 들어오지 않는다. 가장 중요한 정보가 무엇인지 우선순위를 생각해 색을 선택하자.

무엇을 보여주고 싶은지 알 수 없는 레이아웃이 됐어.
가게의 매력도 느낄 수 없고······.

**NG1 ◆ 폰트 선별**
타깃에 맞는 폰트를 선택하자.

**NG2 ◆ 차별화**
중요한 정보라고 직감적으로 알 수 있게끔 차별화를 두자.

**NG3 ◆ 트리밍**
고객을 의식한 사진 트리밍이 필요하다.

**NG4 ◆ 배색**
중요 포인트는 가장 눈에 띄는 배색을.

# OK

## 사진을 오려내 임팩트를

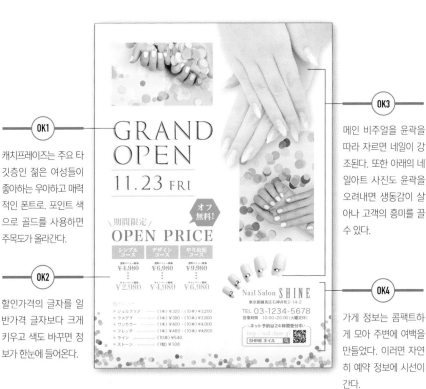

**OK1**

캐치프레이즈는 주요 타 깃층인 젊은 여성들이 좋아하는 우아하고 매력 적인 폰트로. 포인트 색 으로 골드를 사용하면 주목도가 올라간다.

**OK2**

할인가격의 글자를 일 반가격 글자보다 크게 키우고 색도 바꾸면 정 보가 한눈에 들어온다.

**OK3**

메인 비주얼을 윤곽을 따라 자르면 네일이 강 조된다. 또한 아래의 네 일아트 사진도 윤곽을 오려내면 생동감이 살 아나 고객의 흥미를 끌 수 있다.

**OK4**

가게 정보는 콤팩트하 게 모아 주변에 여백을 만들었다. 이러면 자연 히 예약 정보에 시선이 간다.

## 여백 포인트!

읽는 흐름을 생각해서 여백을 만들면, 자연히 강조하고 싶은 정보에 시선을 끌 수 있어.

Before → After

타이틀이 배치되어 있는 왼쪽 위부터 오른쪽 아래 가게 정보까지 적절한 여백을 만들어주 면 자연히 예약 정보로 시선이 간다.

# 이 밖에 이런 레이아웃

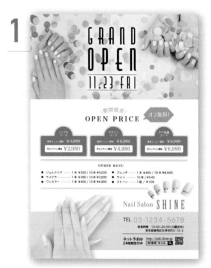

**1**

가게 정보 주변에 윤곽을 오려낸 사진을 배치하면 예약 정보로 시선을 이끌 수 있다.

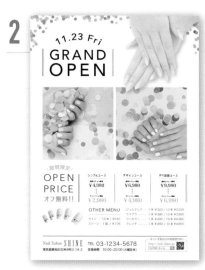

**2**

네모난 사이즈에 맞춰 다른 사진을 나열하면 오려낸 사진이 보다 눈에 잘 띄게 된다.

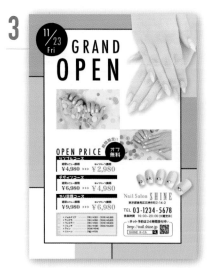

**3**

격자모양을 사용한 레이아웃 속에 윤곽을 오려낸 메인사진을 배치하면 생동감을 줄 수 있다.

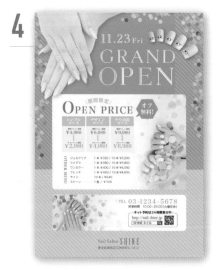

**4**

사진을 배경으로 배치하면 정보 내용이 쉽게 눈에 들어오고, 윤곽을 오려낸 사진도 강조된다.

# Advice! ——— 타깃층에 맞는 폰트와 색 추천

타깃층에 따라 캐치프레이즈의 폰트와 배색을 바꾸면
고객의 주목도가 올라간다.

팝

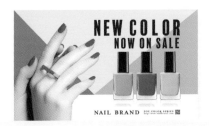

BalboaPlus Fill

## NEW COLOR

Color

비비드한 컬러를 좋아하는
여성에게는 팝을 연상시키는
고딕체가 어울려.

걸리

Volina Regular

*New Color*

Color

파스텔컬러와 섬세한 필기체가
소녀다움을 느끼게 해줘.

모드

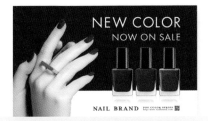

Futura PT Book

## NEW COLOR

Color

다크톤과 고딕체가
시크한 여성을 연출해.

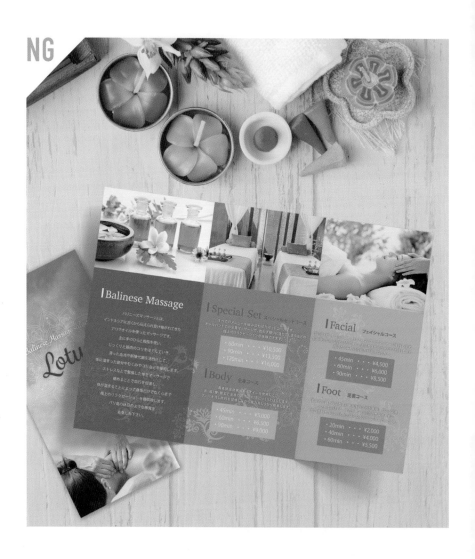

3단 전단지에 마사지숍의
리프레시 느낌을 어떻게 살리죠?

OK

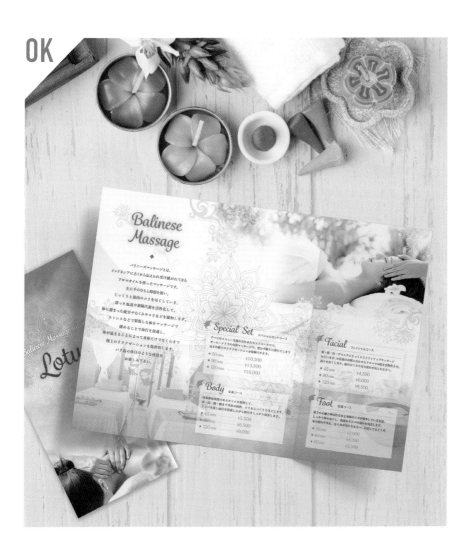

3단에 구애받지 말고 지면 전체를 넓게 사용하는 레이아웃을 해봐. 그러데이션을 잘 사용하면 리프레시 느낌을 살릴 수 있을 거야.

# NG

## 3단이 전부 비좁게 느껴지는 레이아웃

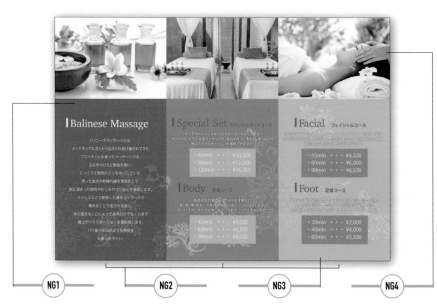

**NG1**

직선과 짙은 배경색이 전체적으로 많이 딱딱해 보인다. 곡선을 사용하거나 색을 투과시키는 등 부드러운 디자인을 생각해보자.

**NG2**

3단으로 나눈 레이아웃. 사진과 글이 꽉 들어차 있어 여유가 느껴지지 않는다.

**NG3**

진한 배색의 면적이 너무 넓어서 무거운 느낌이다. 하얀 부분이 없기 때문에 시선이 흐르지 못하고 답답하다.

**NG4**

사진도 3단으로 배치되어 있어서 답답한 이미지다. 사진 사이즈와 배치 위치에도 강약을 조절하자.

리프레시나 힐링을 보여주려면
어떻게 해야 할까?

**NG1** ◆직선이 많다
직선과 진한 배경색은 딱딱한 인상을 준다.

**NG2** ◆3단 구조
깔끔한 느낌은 있지만 여유가 없다.

**NG3** ◆배경색
색이 진하고 하얀 부분이 없어 답답하다.

**NG4** ◆사진 크기
작은 사진은 의미가 없다.

# OK

# 지면 전체를 사용한 여유 있는 레이아웃

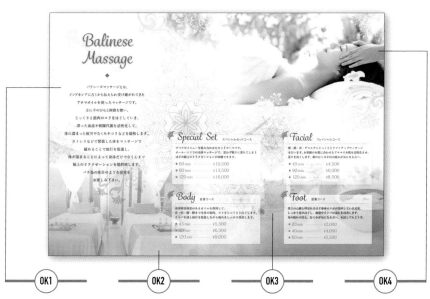

**OK1**

곡선을 사용해 지면 전체에 여유로움과 큰 흐름을 만들었다. 무늬와 그러데이션을 잘 조합하면 아름다움을 연출할 수 있다.

**OK2**

3단 구획을 의식하지 않고 요소를 배치했다. 그러나 정보글과 표는 3단 구획에 맞춰 배치해 정보를 알기 쉽게 나눴다.

**OK3**

그러데이션의 색 변화를 최소한으로 하고, 사진을 투과시키면 깔끔하고 투명한 느낌을 살릴 수 있다. 또한 지면에 하얀 부분을 만들면 여유도 생긴다.

**OK4**

메인사진을 크게 배치했다. 사진 주변을 투과시키고 무늬를 넣으면 부드럽고 독특한 세계관을 전달할 수 있다.

## 여백 포인트!

사진과 색을 투과시켜 여백을 만들어봐!

그러데이션을 주거나 사진을 하얗게 투과시키면 깨끗한 느낌과 함께 여백의 미도 살릴 수 있다. 사진에 그러데이션을 주거나 무늬를 투과시키면 더욱더 아름다움을 연출할 수 있다.

# 이 밖에 이런 레이아웃

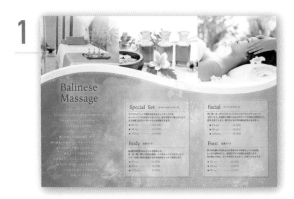

**1** 생동감 있는 곡선으로 상하를 나눈 구도.
다양한 색으로 그러데이션을 주거나 텍스
처를 사용하면 깊이감을 연출할 수 있다.

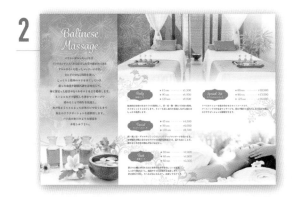

**2** 1:2 구도로 가게 콘셉트와 가게 내부 사진
을 강조한 레이아웃.

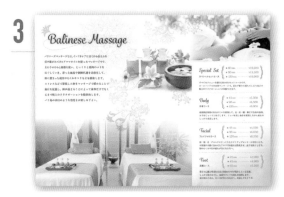

**3** 사진을 강조한 레이아웃. 자연스러운 그러
데이션과 적당한 여백이 심플하고 깨끗한
이미지다.

## Advice! ———— 살롱 분위기에 맞는 색 추천

살롱 분위기에 맞는 컬러를 선택하면 구매효과도 높아진다.
그러데이션 컬러로 안정감을 높여보자!

### 페미닌

color

아름다워질 것 같은
느낌이 들어.

### 내추럴

color

그린색은 힐링에
효과적이야!

### 럭셔리

color

짙은 색 그러데이션은
고급스러움을 증폭시켜.

# 여백 × 정보의 그룹화

종류가 많은 쿠키 메뉴를 정리해보자.

**NG :**

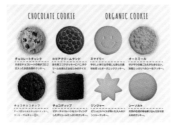

**OK :**

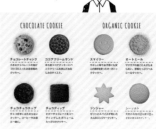

## POINT

중요도가 비슷한 요소를 레이아웃할 때는 박스를 만들거나 타이틀 색을 바꾸는 방법을 이용하기 쉽지만, 여백을 사용하면 보다 쉽게 그룹을 나눌 수 있다.

위의 NG 예에서는 전부 같은 간격으로 여백을 줬기 때문에 정보글이 어느 사진에 대한 것인지 알 수 없고, 또 'CHOCOLATE COOKIE'와 'ORGANIC COOKIE'의 그룹도 확인하기 어렵

다. OK 예에서는 그룹 사이에 여백이 넓기 때문에 쿠키의 종류가 두 가지라는 것을 쉽게 알 수 있다. 이처럼 여백을 사용해 요소를 붙이고 떨어뜨리면 자연히 그룹을 확인시켜줄 수 있다.

여백으로 그룹을 나누는 것은 선이나 박스를 사용하는 것처럼 불필요한 요소를 넣는 것이 아니기 때문에 정보가 쉽게 눈에 들어오고, 디자인적으로도 심플하고 세련된 인상을 줄 수 있다.

### | 각 요소 간의 여백 설정 |

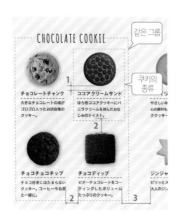

각 요소의 관계성에 따라 여백의 크기를 조절하면 정보가 보다 정확해진다.

1 사진과 정보글 사이의 여백은 제일 좁게 한다.
2 각 쿠키 간의 여백은 1보다 넓게 한다.
3 그룹 사이의 여백은 가장 넓게 한다.

넓으면 넓을수록 다른 그룹이라는 것을 인식시켜줄 수 있다.

화장품 레이아웃 사례.

# 립스틱 샘플DM

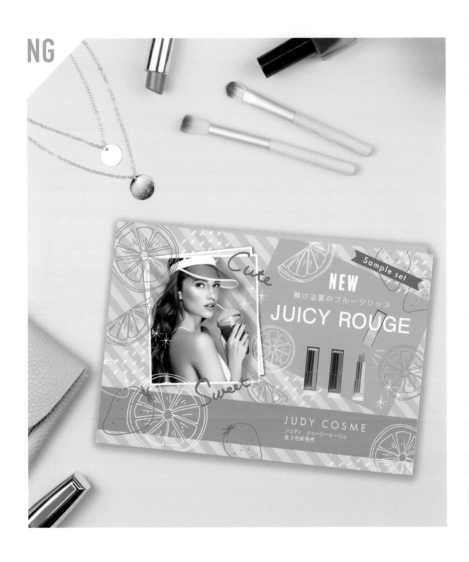

여자들이 좋아하는 색과 일러스트를 사용했는데,
왠지 유치해 보이는 거 같아요.

# OK

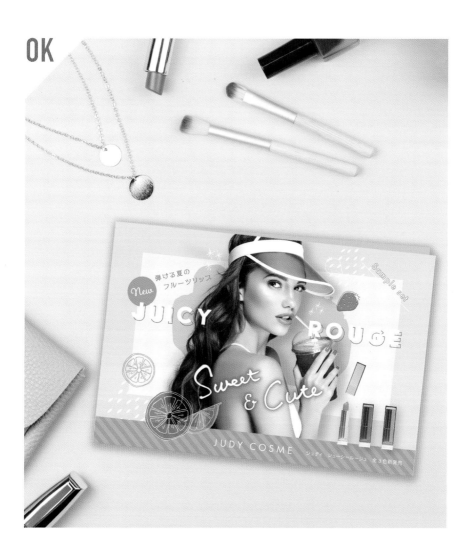

사진을 오려내서 임팩트를 줘봐! 일러스트는 단지
상품이나 모델을 돋보이게 하는 역할일 뿐이야.

# NG

## 모델도 사진도 눈에 띄지 않는다

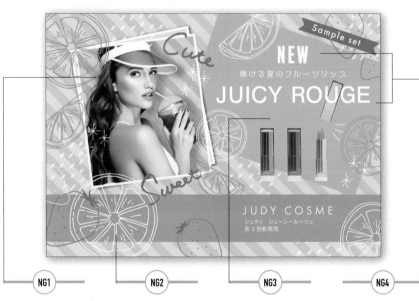

**NG1**

사진에 테두리를 만들어 사진이 작아졌고, 모델의 립 컬러가 보이지 않아 상품의 매력이 전해지지 않는다.

**NG2**

배경 전체에 일러스트가 그려져 있어서 산만하다. 일러스트의 주장이 강하면 모델도 상품도 눈에 들어오지 않는다.

**NG3**

상품 색과 배경색이 같아 상품이 눈에 들어오지 않는다. 상품이 눈에 띌 수 있도록 배색을 다시 생각하자!

**NG4**

상품명, 캐치프레이즈, 'NEW'가 전부 눈에 들어오지 않는다. 상품명은 가장 중요한 요소이기 때문에 확실히 어필할 수 있는 디자인을 만들자.

뭔가 많이 화려해 보이지만,
일러스트를 너무 많이 사용하는 건 좋지 않구나.

**NG1 ◆ 트리밍**
메인사진이 작으면 상품의 매력이 전달되지 않는다.

**NG2 ◆ 일러스트**
일러스트가 전체적으로 꽉 들어차 있어서 산만하다.

**NG3 ◆ 색의 대비**
상품 색과 배경색이 같아 알아보기 힘들다.

**NG4 ◆ 우선순위**
어느 것도 눈에 들어오지 않는다.

# OK

# 오려낸 사진으로 이미지 업!

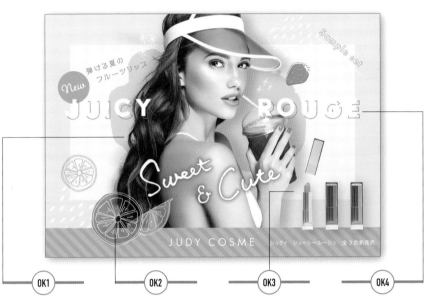

## OK1

사진을 과감하게 오려 내 상품의 매력을 최대한으로 이끌어냈다. 메인사진을 중앙에 배치하면 더욱더 주목을 끌수 있고, 상품을 구매하고 싶은 마음도 이끌어낼 수 있다.

## OK2

일러스트는 모델이나 상품의 위치, 수량을 생각해서 배치하자. 오려낸 사진과 일러스트를 잘 조합하면 흥미를 끌기 쉽고, 상품의 이미지도 올라간다.

## OK3

배경색은 상품과 명도가 다른 색을 선택하자. 그러면 상품 자체가 눈에 잘 들어올 것이다. 상품과 반대되는 배경색을 선택하면 상품의 색이 더욱더 도드라진다.

## OK4

상품명은 눈에 잘 들어오도록 모델 한가운데 배치하자. 그림자 섞인 폰트를 사용하면 상품의 가치가 올라간다. 캐치프레이즈나 'NEW'에도 기술을 더해보자.

## 여백 포인트!

여백은 오려낸 사진을 더욱더 강조시켜줘.

Before

After

오려낸 사진 주변에 여백을 만들면 피사체의 형상이 더욱더 명확해지고, 존재감도 생긴다. 사진 주변에 불필요한 것을 배치하지 않도록 주의하자.

 이 밖에 이런 레이아웃

모델 사진도 상품 사진도 크게 배치한 무
난한 레이아웃. 오렌지 컷라인이 생동감
을 연출한다.

립 컬러만 살린 흑백사진과 비비드한 컬
러의 조화는 예술적인 인상을 남긴다.

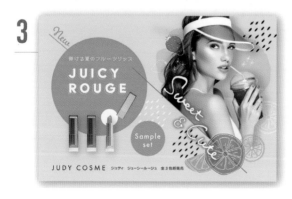

사선이나 원형 등 기하학 모티프로 모양
을 맞추면 젊은 여성 취향에 맞는 이미지
가 완성된다.

*Advice!* _____ 타깃층에 맞는 폰트와 색 추천

상품의 타깃층에 맞는 폰트를 선택하면
브랜드 이미지를 만들 수 있다.

10대 맞춤

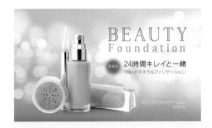

Azote Regular

# BEAUTY

color

동그란 모양의 폰트를 사용하면
귀여운 이미지를 심어줄 수 있어.

20~30대 맞춤

Copperplate Light

# BEAUTY

color

청량감 있는 배색과 심플한 폰트는
20~30대 여성에게 잘 어울려.

40대 맞춤

Trajan Pro 3 Regular

# BEAUTY

color

누드 컬러에 골드 로고가
럭셔리해 보여.

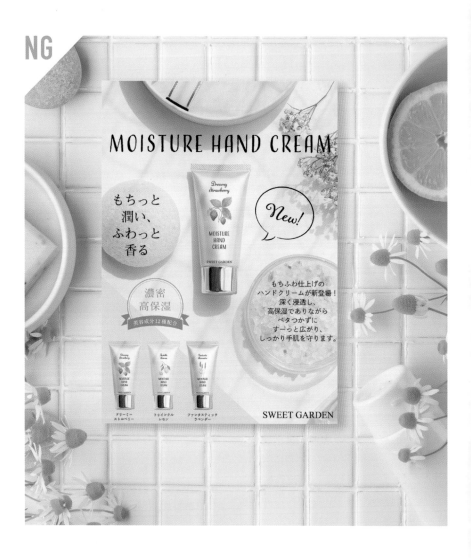

여성스럽고 세련된 디자인을 만들고 싶었는데,
어딘지 균형이 맞지 않아 보여요.

# OK

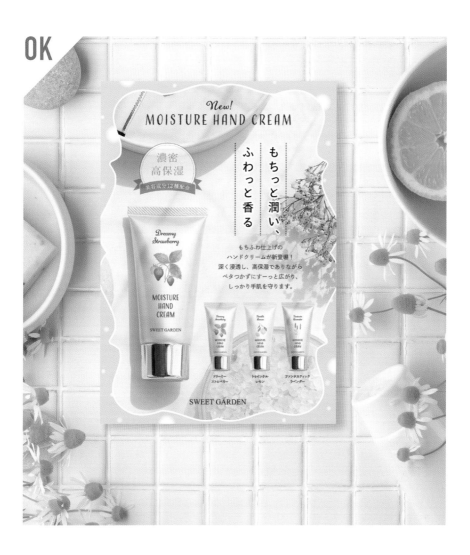

필요한 정보만 간추려서 다시 디자인해봐.
여백을 적당히 만들면 정보가 보기 쉬워질 거야.

# NG

## 글자도 사진도 산만하다

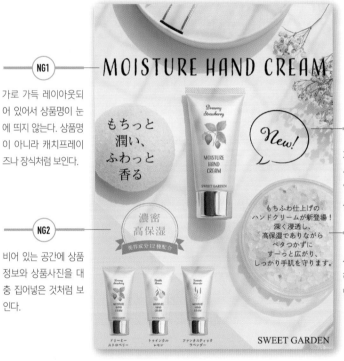

**NG1**
가로 가득 레이아웃되어 있어서 상품명이 눈에 띄지 않는다. 상품명이 아니라 캐치프레이즈나 장식처럼 보인다.

**NG2**
비어 있는 공간에 상품 정보와 상품사진을 대충 집어넣은 것처럼 보인다.

**NG3**
가운데 있는 상품만 신상품처럼 보인다. 'NEW'의 위치도 다시 생각하자.

**NG4**
사진 위에 글자를 배치하는 것은 좋지만, 행이 많아 읽기 어렵다.

여백이 있으면 세련돼 보일 텐데…….

**NG1 ◆ 타이틀**
타이틀과 상품명은 가장 잘 보이게 하자.

**NG2 ◆ 배치**
공간을 적절히 사용하지 못했다.

**NG3 ◆ 정보 위치**
오해를 불러일으키지 않도록 배치하자.

**NG4 ◆ 읽기 어렵다**
글자가 읽기 어렵고, 내용도 전달되지 않는다.

# OK

## 정보 정리를 의식했다

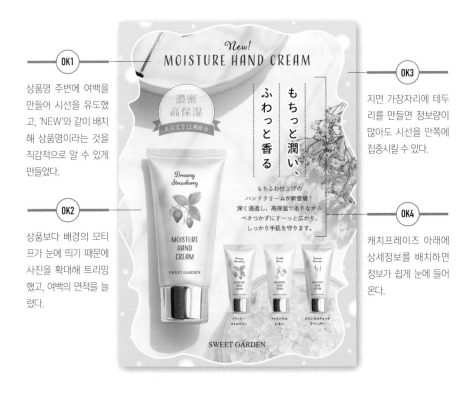

**OK1**

상품명 주변에 여백을 만들어 시선을 유도했고, 'NEW'와 같이 배치해 상품명이라는 것을 직감적으로 알 수 있게 만들었다.

**OK2**

상품보다 배경의 모티프가 눈에 띄기 때문에 사진을 확대해 트리밍했고, 여백의 면적을 늘렸다.

**OK3**

지면 가장자리에 테두리를 만들면 정보량이 많아도 시선을 안쪽에 집중시킬 수 있다.

**OK4**

캐치프레이즈 아래에 상세정보를 배치하면 정보가 쉽게 눈에 들어온다.

## 여백 포인트!

상품도 꼭 정리해서 배치해야 해!

Before      After

 →

세련된 사진을 사용해야 세련된 디자인이 되는 것은 아니다. 여백을 효과적으로 사용해보자.

**1**

메인사진 구역과 설명 구역을 나누면 정보가 읽기 쉽게 정리된다.

**2**

메인사진을 전면에 내걸어도 글자와 다른 사진을 잘 배치하면 완성도가 높아진다.

**3**

부드러운 곡선을 사용하면 상품에 맞는 따뜻한 분위기가 생긴다.

**4**

이미지 사진을 대담하게 트리밍해 여백을 크게 만들면 완성도가 높아진다.

*Advice!* _____ 상품 타입에 맞는 폰트 추천

포장 폰트에는 상품의 콘셉트가 담겨 있다.
주변에 있는 상품의 폰트를 눈여겨보자.

## 오가닉 제품

세리프체는
고급스러움이 있고,
산세리프체는
편안한 느낌이 있어.

Trajan Pro 3 Light
# RAFLA

Futura PT Book
# RAFLA

## 캐주얼 팝 제품

팝 계열 폰트는
글씨가 화려해
그 자체가 로고처럼
보이는 폰트가 많아.

HWT Mardell Regular
# MAK03

HWT Republic Gothic Outline
# MAK03

## 남성 제품

선물을 한다면
아빠에게는 왼쪽 제품이,
남동생에게는 오른쪽
제품이 어울릴 거야.

Goldenbook Bold
# HERMOSO MEN

Base Mono Narrow OT Reg
# HERMOSO MEN

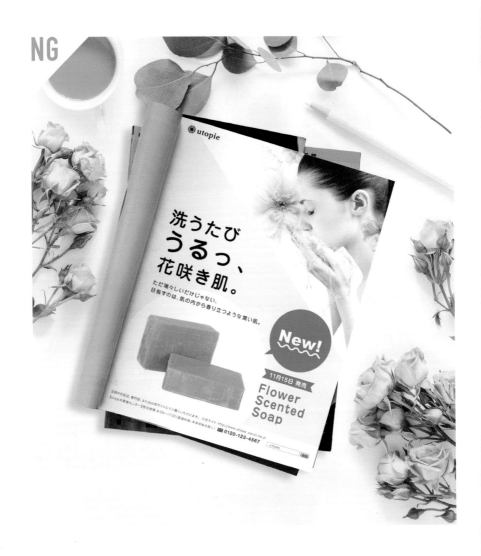

상품의 매력도 전하고 싶고,
신상품이라는 것도 전하고 싶은데…….

OK

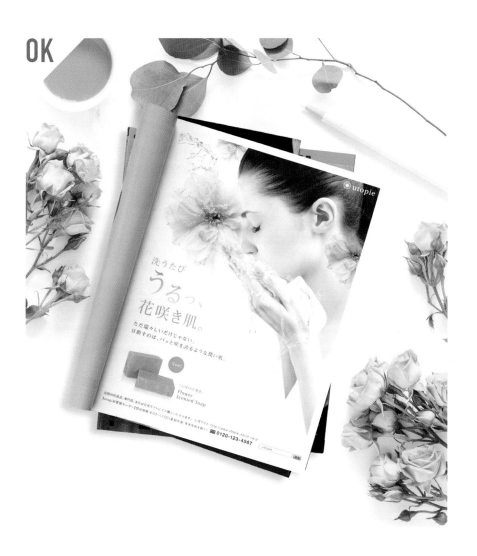

메인 비주얼로 상품의 세계관과 매력을
충분히 전달하면 다른 정보는 필요 없게 될 거야.

# NG

## 상품의 이미지가 전달되지 않는다

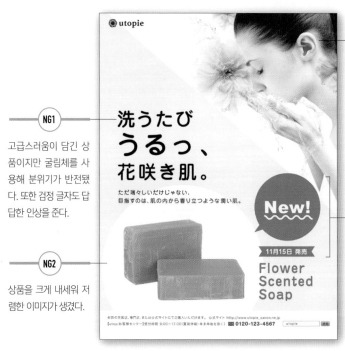

**NG1**
고급스러움이 담긴 상품이지만 굴림체를 사용해 분위기가 반전됐다. 또한 검정 글자도 답답한 인상을 준다.

**NG2**
상품을 크게 내세워 저렴한 이미지가 생겼다.

**NG3**
메인 비주얼을 상품의 이미지로 쓰고 싶은 마음에 상품정보와 구획을 나눠 배치했지만, 사진의 크기도 트리밍도 어중간해서 역효과가 났다.

**NG4**
중요 포인트를 눈에 띄게 만들었지만, 가벼운 인상이 되어 메인 이미지와 맞지 않는다.

상품의 이미지와 정보를 다 전달하고 싶었는데,
결국은 하나도 전달되지 못했어.

**NG1 ◆ 폰트 선별**
상품 이미지와 맞지 않는다.

**NG2 ◆ 우선순위**
메인 비주얼의 분위기를 깨고 있다.

**NG3 ◆ 트리밍**
여백도, 비주얼 크기도 어중간하다.

**NG4 ◆ 색과 폰트**
눈에 띄지만, 전체적인 분위기와 어울리지 않는다.

# OK

# 상품 이미지가 한눈에 전달된다

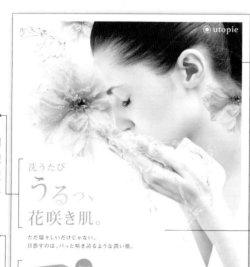

**OK1**

고급스러운 이미지에 맞는 명조체를 사용했다. 글자간격도 신경 썼고, 상품 이미지에 맞는 글자색을 배색했다.

**OK2**

상품정보는 글자를 작게 한 대신에 자연스럽게 읽을 수 있도록 배치했다. 상품사진에는 거울 반사효과를 사용해 고급스러움과 투명감을 나타냈다.

**OK3**

메인 비주얼을 전면에 내세워 상품이 가진 이미지를 전달했다.

**OK4**

여백을 많이 남겨서 모델이 더욱 눈에 띄게 했고, 상품정보에도 자연스럽게 눈이 가도록 만들었다.

## 여백 포인트!

메인 비주얼과 상품정보에 확실한 차이를 만들어봐!

Before　　After

이미지를 중시한 광고는 메인 비주얼을 크게 배치해 세계관을 완성시키는 것이 중요하다. 상품 정보는 내용을 간략하게 하자.

# 이 밖에 이런 레이아웃

**1**

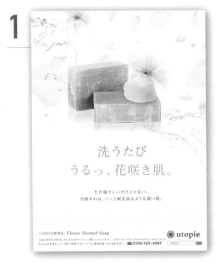

상품사진을 메인으로 사용해 지면 중앙에 넣은 레이아웃이다. 배경으로 이미지를 전달했다.

**2**

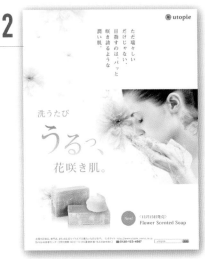

하나의 이야기처럼 카피를 만들었고, 여백을 충분히 살린 레이아웃이다.

**3**

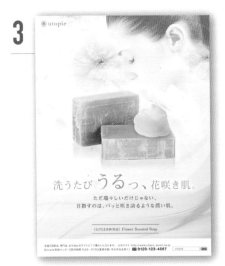

메인 비주얼을 투과시켜 배경으로 사용하면 상품 사진이 커도 답답한 인상을 줄일 수 있다.

**4**

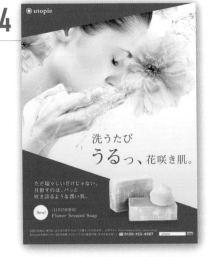

진한 색으로 요소를 구별하면 지면에 생동감이 살아난다. 상품사진도 뚜렷해 눈에 잘 들어온다.

*Advice!* ——— 상품 분위기에 맞는 폰트와 색 추천

상품의 이미지를 잘 전달하고, 주요 타깃층의
구매욕구를 불러일으키는 폰트와 색을 선택하자.

### 내추럴

Futura PT Book
**GERANIUM**

color

차분한 색과 폰트가
내추럴과 어울려.

### 우아함

Mrs Eaves Roman All Petite Caps
**ROSE**

color

중후하고 우아한
느낌이야.

### 팝

Rift Medium Italic Medium Italic
*GERANIUM*

color

건강한 컬러와
캐주얼한 폰트가
잘 어울려.

프로젝트 진행 목차를 만들어보자.

**NG**

**OK**

## POINT

목차나 스토리가 있는 디자인은 순서대로 읽을 수 있게 만드는 것이 가장 중요하다. 이런 레이아웃을 할 때는 번호나 화살표를 사용해 순서를 기입하는 것이 보통이지만, 여백을 사용하면 조금 더 똑똑하게 고객의 시선을 유도할 수 있다.
NG 예에서도 각각의 사진 아래에 번호를 기입했지만 어디부터 읽어야 할지 모르겠고, 한눈에 순서가 들어오지도 않는다. 왼쪽 위에서 오른쪽 아래로 시선을 유도할 때는 OK의 예처럼 상하 여백이 좌우 여백보다 큰 것이 좋다.
요소 간의 여백 크기까지 신경 쓰면 정보를 정확하게 전달할 수 있고, 내용을 쉽게 이해시킬 수 있다. 고객의 시선까지 신경 쓰는 레이아웃을 공부해보자.

| 가로쓰기 경우의 여백 설정 |

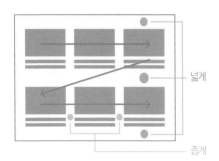

넓게

좁게

왼쪽 위부터 오른쪽 아래로, 시선이 Z 형태로 흐를 수 있도록 1단과 2단의 여백을 키우는 것이 좋다.

| 세로쓰기 경우의 여백 설정 |

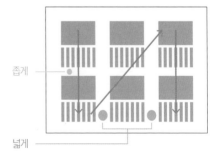

좁게

넓게

위에서 아래로, 왼쪽에서 오른쪽으로 움직이는 것이 자연스러운 흐름이 된다.

계절상품 레이아웃 사례.

# 핼러윈 기간한정상품 POP 광고

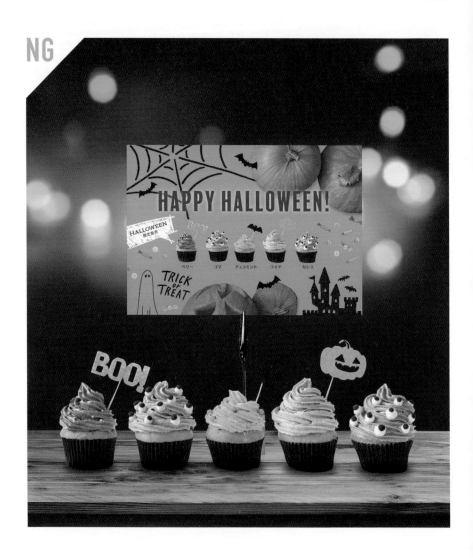

NG

지금 보니까 상품사진이 많이 작네요.
만들 땐 이러지 않았는데…….

OK

OK

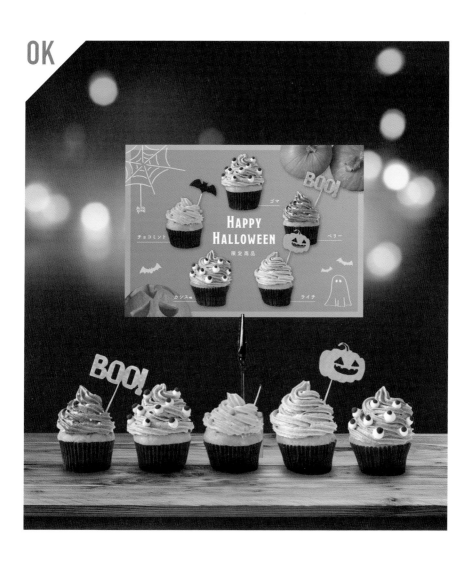

POP 디자인은 실물 사이즈를
확인하면서 만들어야 해.

# NG

## 진한 배경이 압박감을 준다

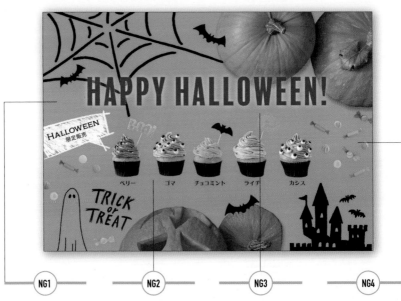

### NG1
배경 전체에 색을 입히는 디자인은 흔히 하는 디자인이지만, 진한 오렌지 컬러나 레드 컬러는 압박감을 준다.

### NG2
상품사진이 다른 요소에 묻혀버렸다. 실제 사이즈로 인쇄해 확인하면서 균형을 맞추는 것이 중요하다.

### NG3
지면을 장식하는 모티프는 화려하지만 폰트는 평범하다. 폰트를 바꾸면 분위기도 달라질 것이다.

### NG4
주제와 상관없는 모티프는 집중을 흐트린다. 따라서 사이즈를 맞추거나 다른 것으로 대체하는 것이 좋다.

오렌지 컬러로 통일감을 주고 싶었는데…….

**NG1 ◆ 색 선택**
진한 오렌지 컬러나 레드 컬러는 압박감을 준다.

**NG2 ◆ 사이즈**
실제 사이즈를 확인하면서 균형을 맞추자.

**NG3 ◆ 폰트**
이미지에 맞는 폰트를 선택하자.

**NG4 ◆ 장식 정리**
전달을 방해하는 모티프가 있는지 객관적으로 확인하자.

# OK

## 그러데이션으로 깊이 있게 표현

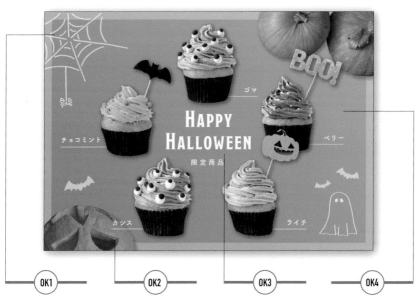

HAPPY
HALLOWEEN
限定商品

チョコミント
ゴマ
ベリー
カシス
ライチ

BOO!

---

**OK1**

모티프를 옅은 색으로 투과시켜 인상이 가벼워졌고, 메인사진을 방해하지 않는 장식을 사용했다.

**OK2**

NG에서는 호박이 가운데 있어 균형이 맞지 않았지만, 여기에서는 가장자리에 넣어 지면을 정리했다.

**OK3**

타이틀 폰트를 이 디자인의 세계관에 맞추자 주변에 모티프가 없어도 분위기가 살아났다.

**OK4**

같은 오렌지 컬러 배경이라도 그러데이션을 사용하면 넓은 공간을 표현할 수 있다.

---

## 여백 포인트!

그러데이션을 사용하면
넓은 공간을 표현할 수 있어!

Before

↓

After

지면 전체에 배경색을 넣는 디자인은 세련된 디자인에 자주 사용되는 방법이지만, 사용하는 색이나 면적을 고려하지 않으면 오히려 압박감을 줄 수도 있다. 한 가지 색이라도 그러데이션을 사용하면 부드러워지고, 공간을 넓게 표현할 수 있다.

# 이 밖에 이런 레이아웃

**1**

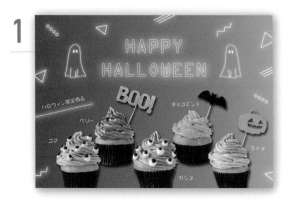

발랄한 네온 스타일의 타이틀과 넓이감
있는 그러데이션이 조화롭다.

**2**

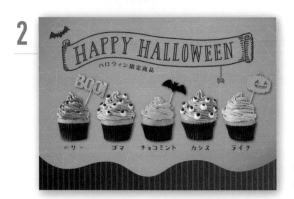

아랫부분에 짙은 색으로 명암을 줘서 상
품에 시선을 집중시켰다.

**3**

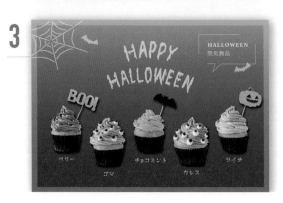

컵케이크를 위아래로 엇갈리게 배치해 리
듬감과 생동감을 줬다.

# Advice! POP 광고의 분위기에 맞는 폰트와 색 추천

POP 광고는 구매욕구를 높이는 것이 중요하다.
소비자의 구매욕구를 일으키는 색과 폰트를 생각하자.

NY

Prohibition Regular

## TODAY'S CAKE

color

눈에 확 띄는
노란색이
스타일리시해 보여.

---

우아함

Arno Pro Bold

## MOTHER's DAY

color

부드러운 세리프체는
품위 있는 우아함을
안겨줘.

---

오가닉

MattB Regular

## HOMEMADE ICE CREAM

color

손글씨 폰트라
수제로 만든
순박함이 느껴져.

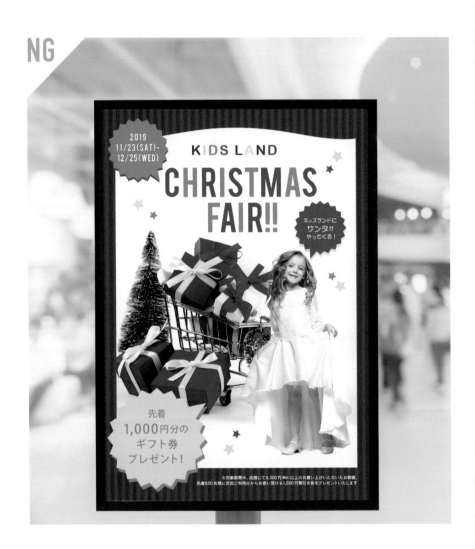

크리스마스 느낌과 천진난만함을 표현하고 싶어서
원색을 사용하고 선물상자 사진을 넣었는데,
어딘지 너무 화려하고 조잡한 느낌이 들어요.

# OK

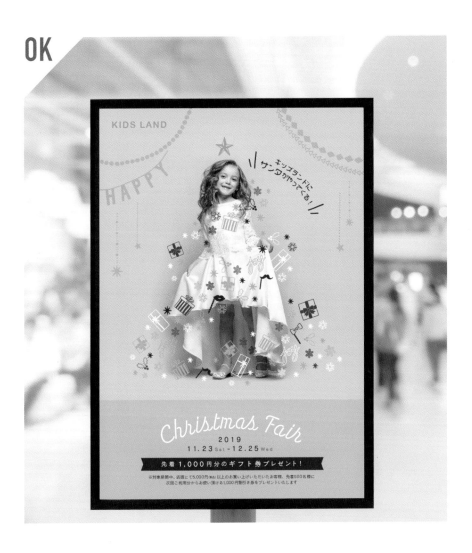

사진과 일러스트를 잘 조합하면
귀여움과 축제 느낌을 충분히 살릴 수 있을 거야.

# NG

## 내용이 눈에 들어오지 않는다

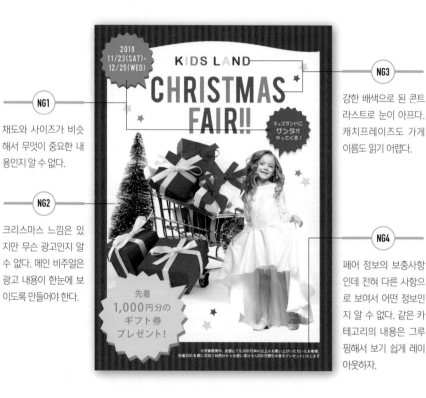

**NG1**

채도와 사이즈가 비슷
해서 무엇이 중요한 내
용인지 알 수 없다.

**NG2**

크리스마스 느낌은 있
지만 무슨 광고인지 알
수 없다. 메인 비주얼은
광고 내용이 한눈에 보
이도록 만들어야 한다.

**NG3**

강한 배색으로 된 콘트
라스트로 눈이 아프다.
캐치프레이즈도 가게
이름도 읽기 어렵다.

**NG4**

페어 정보의 보충사항
인데 전혀 다른 사항으
로 보여서 어떤 정보인
지 알 수 없다. 같은 카
테고리의 내용은 그루
핑해서 보기 쉽게 레이
아웃하자.

크리스마스 느낌과 천진난만함을 보여주고 싶어서
원색을 사용했는데 눈에 들어오는 게 전혀 없구나.

**NG1 ◆ 정보 정리**
정보에 차별성이 없
다.

**NG2 ◆ 크리스마스 느낌**
크리스마스의 이벤트
가 전해지지 않는다.

**NG3 ◆ 콘트라스트**
콘트라스트가 너무 강
해 정보가 보이지 않
는다.

**NG4 ◆ 그루핑**
비슷한 정보는 가까이
두자.

# OK

## 일러스트를 사용한 귀여운 디자인

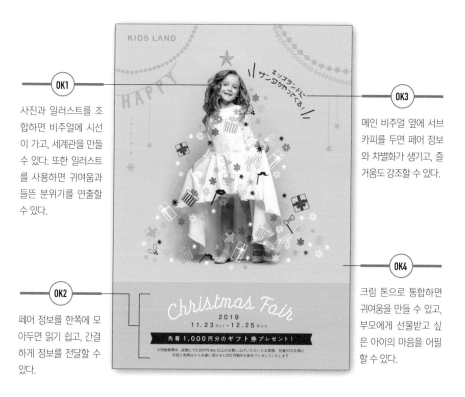

**OK1**
사진과 일러스트를 조합하면 비주얼에 시선이 가고, 세계관을 만들 수 있다. 또한 일러스트를 사용하면 귀여움과 들뜬 분위기를 연출할 수 있다.

**OK2**
페어 정보를 한쪽에 모아두면 읽기 쉽고, 간결하게 정보를 전달할 수 있다.

**OK3**
메인 비주얼 옆에 서브 카피를 두면 페어 정보와 차별화가 생기고, 즐거움도 강조할 수 있다.

**OK4**
크림 톤으로 통합하면 귀여움을 만들 수 있고, 부모에게 선물받고 싶은 아이의 마음을 어필할 수 있다.

## 여백 포인트!

Before

After

메인 비주얼과 페어 정보 주변에 불필요한 요소를 없애면 주목도가 올라갈 거야.

메인 비주얼에 정보를 씌우면 둘 다 보기 힘들어진다. 조금 떨어져서 바라보면 보기 쉬운 디자인인지 아닌지 객관적으로 알 수 있다.

**1**

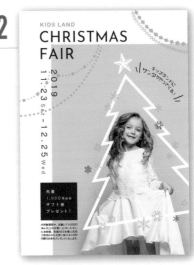

여백을 사용해 왼쪽 위에서부터 오른쪽 아래로
시선을 유도했다. 이러면 정보도 비주얼도 동시
에 보이게 된다.

**2**

일러스트 자체도 심플하다. 트리 틀이 있는 것만
으로도 크리스마스 느낌을 연출할 수 있다.

**3**

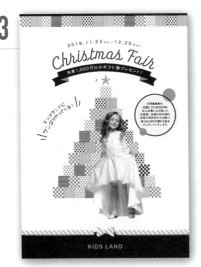

팝 느낌의 사각형을 배치하는 것만으로도 선물
상자를 연상시킬 수 있다.

**4**

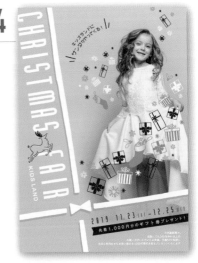

메인 비주얼과 글자정보를 정확히 구별하면 읽
기 쉬운 레이아웃이 된다.

*Advice!* ——————— 광고상품에 맞는 폰트 추천

광고하는 상품에 따라 캐치프레이즈 폰트를 변경하면
상품의 이미지를 보다 잘 전달할 수 있게 된다.

### 치킨

Fertigo Pro Script Regular

## X'mas Chicken

두꺼운 필기체로 캐주얼함과
사랑스러움을 표현했어.
가족에게 딱 맞는 디자인이야!

### 케이크

Copperplate Light

## CHRISTMAS CAKE

멋진 카페에서 판매하는
케이크와 잘 어울리는
스타일리시한 폰트야.

### 손목시계

LTC Bodoni 175 Italic

## *Christmas*

심플한 세리프체가
고급스러움을
연출해줬어.

NG

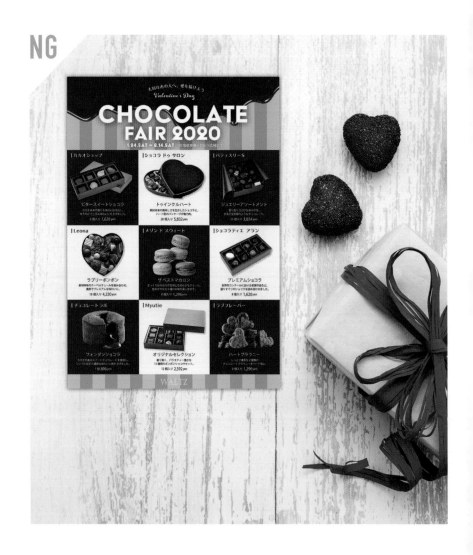

고급스러움을 표현하고 싶어서
격자무늬를 사용했는데…….

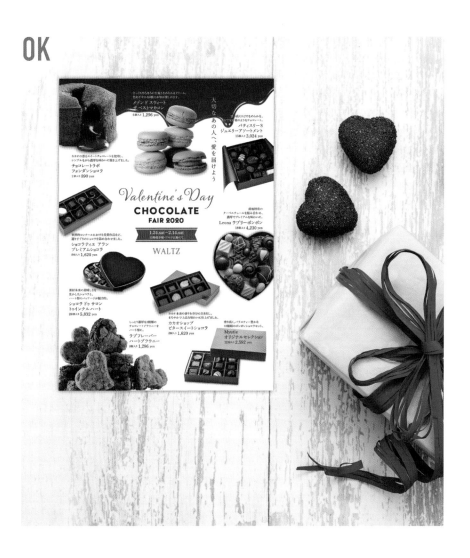

# OK

랜덤으로 레이아웃해도 고급스러움을 연출할 수 있어.
그러면 여백도 생겨서 보기 쉬워질 거야.

# NG

## 가지런한 정렬이 단조롭다

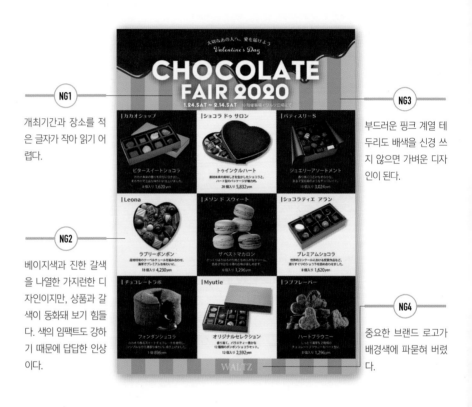

**NG1**
개최기간과 장소를 적은 글자가 작아 읽기 어렵다.

**NG2**
베이지색과 진한 갈색을 나열한 가지런한 디자인이지만, 상품과 갈색이 동화돼 보기 힘들다. 색의 임팩트도 강하기 때문에 답답한 인상이다.

**NG3**
부드러운 핑크 계열 테두리도 배색을 신경 쓰지 않으면 가벼운 디자인이 된다.

**NG4**
중요한 브랜드 로고가 배경색에 파묻혀 버렸다.

짙은 초콜릿 컬러를 사용해서 고급스러운
밸런타인데이 디자인을 만들고 싶었는데…….

**NG1 ◆ 정보의 강약**
중요 정보의 글자가 작아 보이지 않는다.

**NG2 ◆ 여백이 없다**
여백이 느껴지지 않고 답답하다.

**NG3 ◆ 배색**
배색이 나빠 깊이감이 느껴지지 않는다.

**NG4 ◆ 배경과 대비**
로고가 배경색에 파묻혔다.

# OK

## 랜덤으로 여백을 만들었다

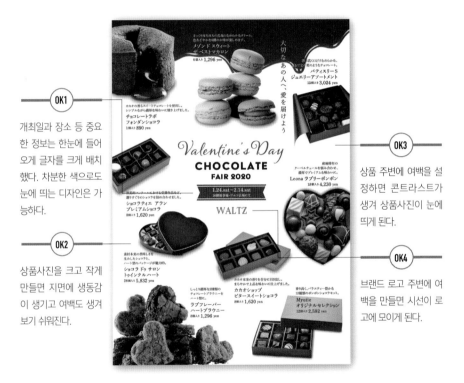

**OK1**

개최일과 장소 등 중요한 정보는 한눈에 들어오게 글자를 크게 배치했다. 차분한 색으로도 눈에 띄는 디자인은 가능하다.

**OK2**

상품사진을 크고 작게 만들면 지면에 생동감이 생기고 여백도 생겨 보기 쉬워진다.

**OK3**

상품 주변에 여백을 설정하면 콘트라스트가 생겨 상품사진이 눈에 띄게 된다.

**OK4**

브랜드 로고 주변에 여백을 만들면 시선이 로고에 모이게 된다.

---

## 여백 포인트!

Before      After

지면 곳곳에 여백을 만들면 짙은 색이 도드라져서 한층 더 고급스럽게 보일 거야!

사진 크기를 다르게 하면 흥미와 여백이 생기고, 상품도 글자도 눈에 잘 띄게 된다.

# 이 밖에 이런 레이아웃

**1**

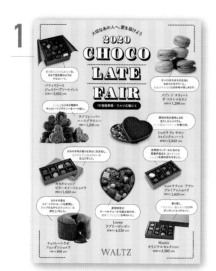

글자가 많아도 어느 상품의 설명인지 명확하게
정리하면 보기 쉬워진다.

**2**

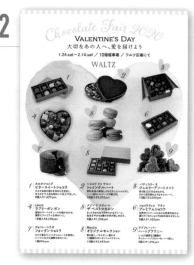

중앙에 하트 라인을 배치하고, 그 위에 상품사
진을 올려놓으면 사진이 눈에 잘 들어온다.

**3**

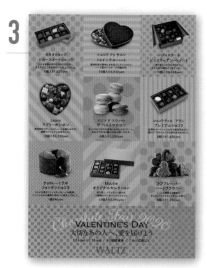

전면에 격자무늬를 넣어도 도트나 줄무늬를 곁
들이면 친숙한 이미지가 생긴다.

**4**

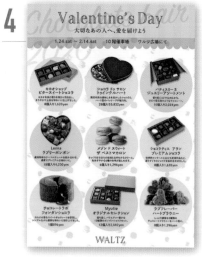

세 가지 색을 사용한 팝 디자인이지만, 여백을
만들어 깔끔한 이미지를 줬다.

Advice! _____ 타깃에 맞는 폰트 추천

브랜드나 타깃층에 맞는 폰트와 색을 고르면
세계관을 만들 수 있다.

## 큐티

Coquette Regular

**Valentine**

동그란 서체를 컬러링하면
귀여운 느낌이 날 거야.

## 수제

Bernina Sans Semibold

**Valentine**

수제품에 고딕체를 쓰면
소신 있어 보여!

## 고급 브랜드

Rosarian Bold

*Valentine*

심플하고 하얀 필기체를 쓰면
세련돼 보일 거야.

# 봄맞이 가구 전단지

NG

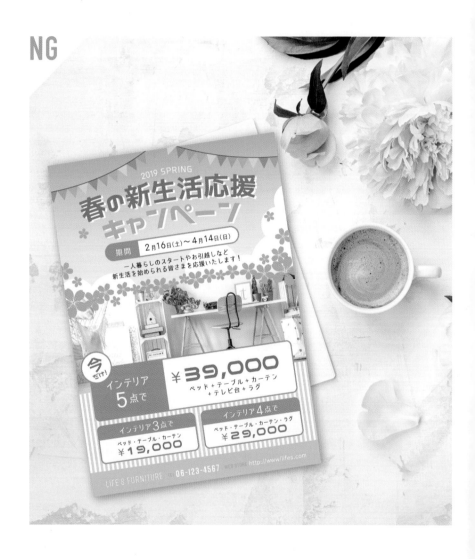

봄을 상징하는 모티프와 색을 많이 사용했는데,
조금 어수선해 보이나요?

# OK

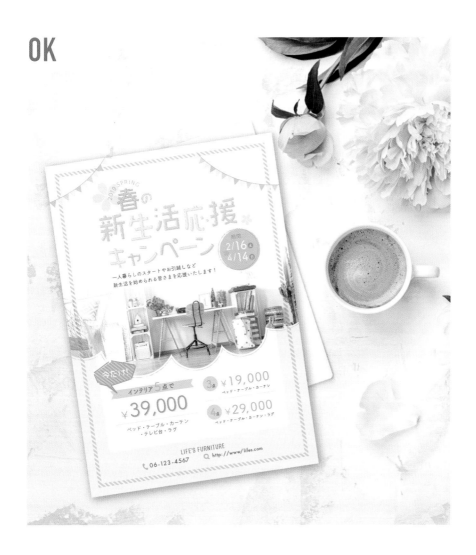

모티프는 포인트로 사용하는 게 좋아!

배색은 가짓수가 많아도 톤을 맞추면 깔끔해 보일 거야!

# NG

## 나쁘지는 않지만 촌스럽다

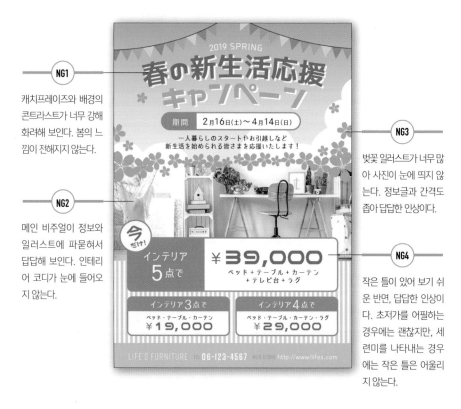

**NG1**

캐치프레이즈와 배경의 콘트라스트가 너무 강해 화려해 보인다. 봄의 느낌이 전해지지 않는다.

**NG2**

메인 비주얼이 정보와 일러스트에 파묻혀서 답답해 보인다. 인테리어 코디가 눈에 들어오지 않는다.

**NG3**

벚꽃 일러스트가 너무 많아 사진이 눈에 띄지 않는다. 정보글과 간격도 좁아 답답한 인상이다.

**NG4**

작은 틀이 있어 보기 쉬운 반면, 답답한 인상이다. 초저가를 어필하는 경우에는 괜찮지만, 세련미를 나타내는 경우에는 작은 틀은 어울리지 않는다.

봄의 따사로움을 전달하고 싶었는데,
봄이 느껴지지 않는다고?

**NG1 ◆ 계절감**
배색의 콘트라스트가 너무 강해 계절감이 없다.

**NG2 ◆ 답답함**
지면 한가득 일러스트와 정보가 배치되어 있어 답답하다.

**NG3 ◆ 일러스트가 너무 많다**
일러스트가 너무 많아 난잡하다.

**NG4 ◆ 이미지**
'세련된' 이미지가 아니라 '초저가' 이미지가 됐다.

# OK

## 세련된 봄 느낌을

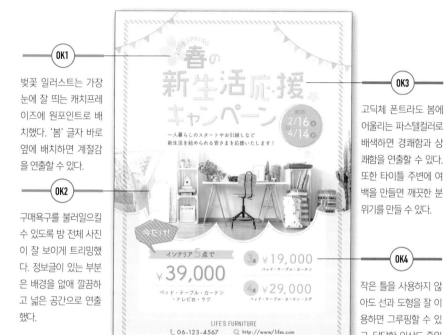

**OK1**

벚꽃 일러스트는 가장 눈에 잘 띄는 캐치프레이즈에 원포인트로 배치했다. '봄' 글자 바로 옆에 배치하면 계절감을 연출할 수 있다.

**OK2**

구매욕구를 불러일으킬 수 있도록 방 전체 사진이 잘 보이게 트리밍했다. 정보글이 있는 부분은 배경을 없애 깔끔하고 넓은 공간으로 연출했다.

**OK3**

고딕체 폰트라도 봄에 어울리는 파스텔컬러로 배색하면 경쾌함과 상쾌함을 연출할 수 있다. 또한 타이틀 주변에 여백을 만들면 깨끗한 분위기를 만들 수 있다.

**OK4**

작은 틀을 사용하지 않아도 선과 도형을 잘 이용하면 그루핑할 수 있고, 답답한 인상도 줄일 수 있다.

## 여백 포인트!

Before

After

선을 사용해 틀 안에 여백을 만들면 정보를 보기 쉽게 정리할 수 있어!

비슷한 내용이라면 작은 틀을 사용해 그루핑하는 것보다, 하나의 큰 틀 안에서 선과 도형을 사용해 그루핑하는 것이 효과적이다.

# 이 밖에 이런 레이아웃

**1**

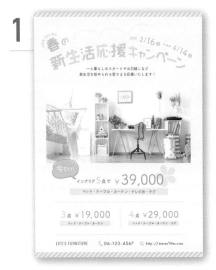

좌우에 여백을 크게 만들면 보기 쉽고 깔끔한 레이아웃이 된다.

**2**

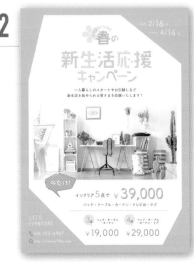

따뜻한 배색이지만, 다각형 베이스와 배경색의 콘트라스트로 임팩트를 줬다.

**3**

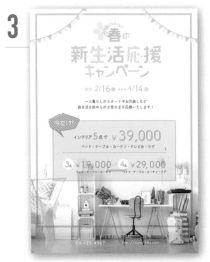

사진을 배경으로 배치하면 정보가 콤팩트하게 모아진다.

**4**

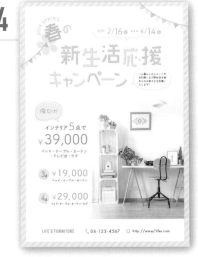

사진과 행사내용을 일렬로 나열해 상품을 연상시키고, 구매욕구를 자극했다.

*Advice!* ─────── 타깃층에 맞는 폰트 추천

타깃층에 따라 캐치프레이즈의 폰트를 바꾸면
주 고객의 주목을 끌 수 있다!

## 사회초년생 맞춤

A-OTF 太ミンA101 Pr6N Bold

# 新生活応援

깨끗한 명조체는
사회초년생의 이미지와
잘 어울려.

## 가족 맞춤

FOT-筑紫A丸ゴシック Std R

# 新生活応援

가족의 부드럽고
따뜻한 이미지에는
둥근 굴림체가 어울려.

## 초등학생 맞춤

ヒラギノ角ゴ Std W8

# 新生活応援

두꺼운 고딕체에는 열정의
이미지가 담겨 있고, 아이들의
건강한 모습을 상상하게 해줘.

# 여름세일 포스터

NG

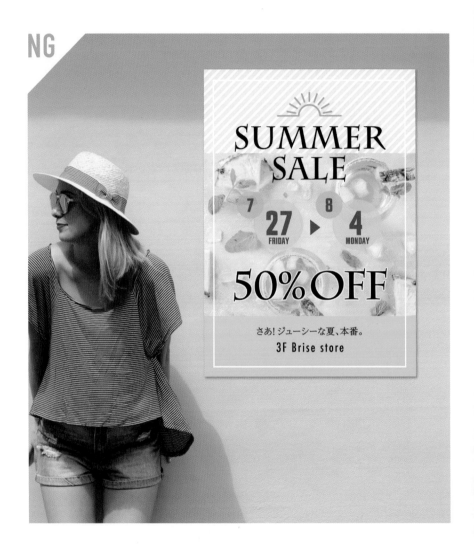

시원한 여름 이미지에 맞춰서 색을 많이 사용했는데,
더 더워 보이는 거 같아요.

OK

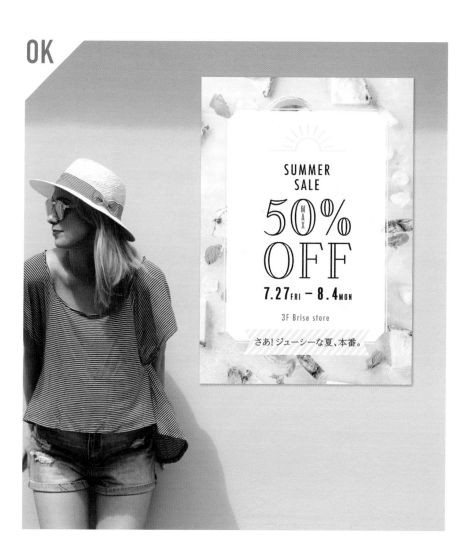

SUMMER
SALE
50% OFF
MAX
7.27FRI − 8.4MON

3F Brise store

さあ! ジューシーな夏、本番。

이미지 비주얼을 충분히 보여주면
검은색 글자여도 산뜻한 인상을 줄 수 있어!

# NG

## 비주얼 위가 산만하다

**SUMMER SALE**

7 **27** FRIDAY ▶ 8 **4** MONDAY

**50%OFF**

さあ！ジューシーな夏、本番。

**3F Brise store**

**NG1**

여백을 사용했지만 줄무늬와 정보량이 많아 산만하고 무더운 이미지가 됐다.

**NG2**

여름의 시원한 이미지 비주얼이지만, 전면에 글자정보가 배치되어 있어서 상쾌한 부분이 보이지 않는다.

**NG3**

상쾌한 노란색 줄무늬지만 면적이 넓고 선이 두껍기 때문에 차분하지 못한 이미지다.

**NG4**

날짜 뒤에 배경색을 투과시켜 투명감을 연출했지만, 사진과 같은 색계열이어서 정작 중요한 날짜가 눈에 들어오지 않는다.

세련미와 함께 세일 이미지를 보여주고 싶었는데…….

**NG1 ◆ 여백이 무겁다**
여백을 사용하는 방법이 답답하다.

**NG2 ◆ 글자 배치**
사진 위에 글자를 너무 많이 배치했다.

**NG3 ◆ 소재 선별**
줄무늬 배경이 산만하게 보인다.

**NG4 ◆ 눈에 들어오지 않는다**
중요한 날짜 정보가 눈에 들어오지 않는다.

# OK

## 여백으로 시선을 유도했다

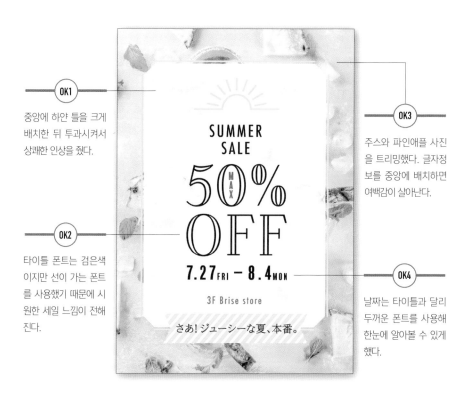

**OK1**

중앙에 하얀 틀을 크게
배치한 뒤 투과시켜서
상쾌한 인상을 줬다.

**OK2**

타이틀 폰트는 검은색
이지만 선이 가는 폰트
를 사용했기 때문에 시
원한 세일 느낌이 전해
진다.

**OK3**

주스와 파인애플 사진
을 트리밍했다. 글자정
보를 중앙에 배치하면
여백감이 살아난다.

**OK4**

날짜는 타이틀과 달리
두꺼운 폰트를 사용해
한눈에 알아볼 수 있게
했다.

전면에 이미지 사진을 사용해 레이아웃해도
여백을 만들 수 있어! 이 사실을 절대 잊지 마!

### 여백 포인트!

Before     After

 →

필요한 정보를 중앙에 모으고 그 주변에 여백을
두면, 배경이 전면사진이라도 읽기 쉬운 디자인이
완성된다.

 이 밖에 이런 레이아웃

**1**
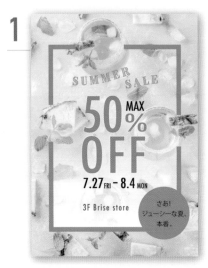

두꺼운 선을 그려서 전하고 싶은 정보를 강조했다.

**2**
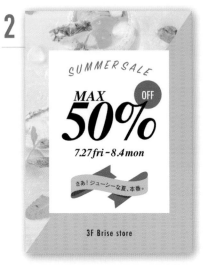

이미지 사진을 반으로 자르고 같은 색 계열을 크게 배치하면 상쾌함이 완성된다.

**3**
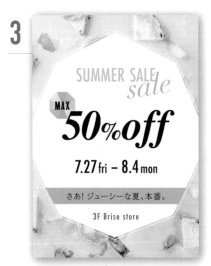

옅은 컬러링이라도 검은색 글자로 악센트를 주면 세일 느낌이 살아난다.

**4**

두껍고 하얀 틀로 시선을 안쪽으로 모으면, 이미지 사진 위에 글자를 배치해도 눈에 띄는 디자인을 만들 수 있다.

## Advice! _____ 계절에 맞는 색 추천

세일 광고는 빨강이나 노랑뿐만 아니라, 계절에 맞게 배색하면
구매욕구를 불러일으킬 수 있다.

### 봄 세일

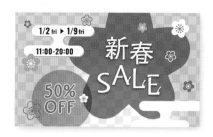

color

올리브색과 밝은 핑크색은
봄 세일에 어울려.

### 가을 세일

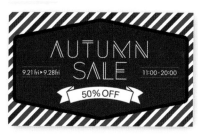

color

차분한 배색과 심플한 폰트로
가을 분위기를 냈어.

### 크리스마스 세일

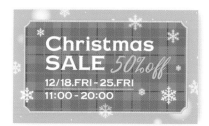

color

푸른 계열 배색이지만,
눈 결정을 뿌리면 크리스마스다운
따뜻한 느낌을 만들 수 있어.

## 료칸특집 페이지를 레이아웃해보자.

NG :

OK :

---

## POINT

세상에는 수없이 많은 여행 팸플릿이 있다. 우리는 숙소를 찾을 때 NG와 같은 팸플릿을 볼 때가 있다. NG의 예처럼 정보량이 많으면 다 읽지도 않고 다른 팸플릿을 찾게 된다. 어쩌면 료칸의 인상까지 나빠질지도 모른다.

여백이 없는 레이아웃은 보는 사람에게 불쾌감을 주고, 도중에 팸플릿을 접어버리게 할 가능성도 있다. 학교에서 '쉬는 시간'을 주는 것처럼, 디자인에도 여백을 줘서 눈을 쉬게 해줘야 한다.

'여백을 많이 사용하면 다른 요소가 아래로 밀려난다'고 생각할지도 모르지만, 모든 정보가 한 번에 보이지 않아도 상관없다. 정보를 한 번에 보여주기 위해 여백을 없애면 글자가 파묻혀 산만한 인상이 된다.

여백을 잘 사용해 시선을 유도하고, 중요한 요소에 시선을 집중시키고, 다음 요소로 시선을 옮길 수 있게 한다면 성공한 디자인이다. 읽는 사람이 스트레스 없이 안심하고 보는 디자인을 항상 의식하자.

| 즉 이런 디자인! |

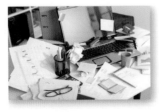

어질러진 책상에서 물건을 찾아야 한다면 어떤 느낌일까?

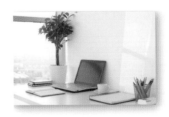

정리정돈된 책상은 안정감 있고, 신뢰감도 준다.

럭셔리 레이아웃 사례.

# 신축분양 초고층빌라 전단지

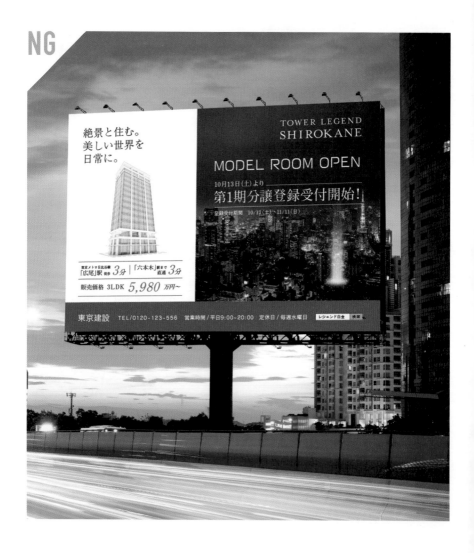

전하고 싶은 정보가 너무 많아 무엇을 강조해야 할지 모르겠어요.
초고층빌라의 고급스러움도 전하고 싶고요.

# OK

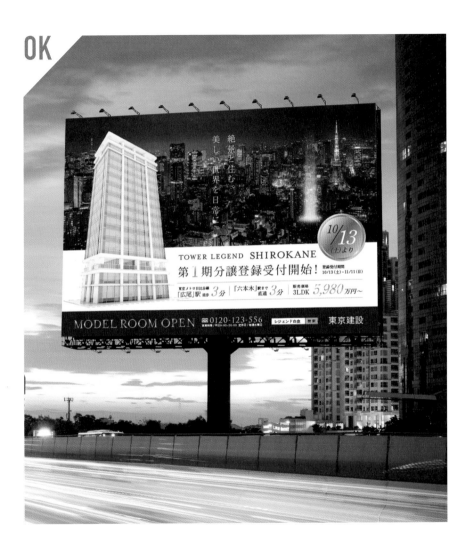

색을 전체적으로 통일시키고, 골드색으로
포인트를 주면 고급스러움이 나올 거야.
정보를 한 곳에 모아놓으면 사진의 인상도 강해져!

# NG

## 상품의 장점과 가치가 전달되지 않는다

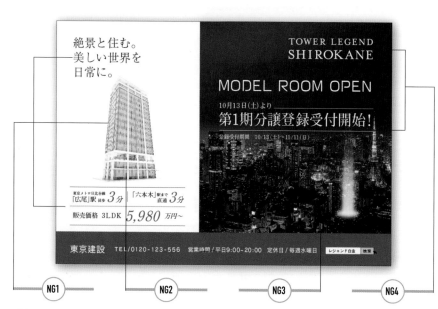

**NG1**

캐치프레이즈, 사진, 상품의 특징, 이 세 가지 항목이 모두 같은 사이즈로 나열되어 있어서 전부 눈에 들어오지 않는다. 글자만 커서는 인상에 남지 않는다.

**NG2**

메인 빌라 사진이 너무 작아 인상에 남지 않는다. 초고층빌라의 특징을 살려 박력 있는 사이즈로 바꾸자.

**NG3**

초고층빌라의 최대 장점인 야경 사진이 너무 작고, 건설 예정지를 나타내는 타워에 글자를 덧씌워 빌라의 매력이 전해지지 않는다.

**NG4**

정보의 글자크기가 전부 같고, 여백에도 간격의 차이가 없어 무엇이 가장 중요한 정보인지 알기 어렵다.

우선순위를 생각해서 정보를 정리하지 않으면 사진에도 정보에도 눈이 가지 않는구나.

**NG1 ◆ 사이즈**
글자크기가 비슷해 읽기 어렵다.

**NG2 ◆ 고급감**
상품의 특징인 고급스러움이 전해지지않는다.

**NG3 ◆ 트리밍**
사진이 작아 좁고 답답한 인상을 준다.

**NG4 ◆ 정보 정리**
텍스트 배치가 단조로워 전부 눈에 들어오지 않는다.

# OK

## 상품의 장점이 한눈에 보이도록

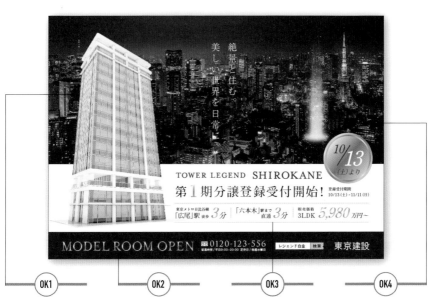

### OK1
메인 빌라 사진을 최대한 크게 배치해 한눈에 '초고층빌라 광고'라는 것을 알 수 있게 했다.

### OK2
띠 색깔을 야경에 맞춰 네이비로 통일했고, 골드색을 사용해 중요한 정보를 강조하고 고급스러움도 연출했다.

### OK3
캐치프레이즈만 세로로 쓰고, 그 외의 다른 정보는 모두 하부에 모아 강약을 줬다. 따라서 시선의 흐름을 자연스럽게 만들었다.

### OK4
야경 사진을 크게 배치해 현장감과 박력감을 늘렸다. 야경을 강조해 초고층빌라의 장점을 극대화시켰다.

## 여백 포인트!

캐치프레이즈와 그 외의 정보 사이에 여백을 넓게 만들면 캐치프레이즈의 인상을 강조할 수 있어!

Before

↓

After

캐치프레이즈 주변에 여백을 넓게 만들면 여운이 남아 상품의 이미지를 굳힐 수 있다.

## 이 밖에 이런 레이아웃

**1**

캐치프레이즈와 그 밖의 정보 사이에 넓은 여백을 만들었고, 빌라는 조금 아래에 배치해 야경을 강조하면서 넓은 공간을 연출했다.

**2**

육각형으로 빌라의 특징을 배치해 지면에 생동감을 줬다. 육각형이 디자인을 강조해 세 가지 포인트 항목에 시선이 집중됐다.

**3**

상부에 정보를 모아놓으면 지면에 강약이 생겨 사진의 주목도가 올라간다.

*Advice!* ——————— 타깃층에 맞는 폰트 추천

거주자 특성에 맞는 폰트와 색을 고르면
타깃층의 주목을 이끌 수 있다.

패밀리층

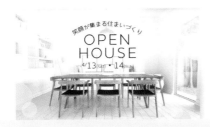

VDL V 7丸ゴシック L
笑顔が集まる住まいづくり

Houschka Rounded Light
OPEN HOUSE

둥근 폰트는 부드러운 인상으로
가족에게 어울려.

럭셔리층

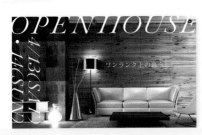

A-OTF リュウミン Pr6N L-KL
ワンランク上の暮らし

Paganini
OPEN HOUSE

가늘고 긴 명조체에는
고급스러움이 있어.

시니어층

FOT-クレー Pro DB
安心と暮らそう

Sheila Bold
Open House

해서체는 성실함과
안정감을 연출해.

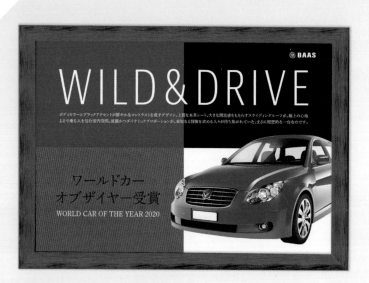

빨간색과 검은색을 메인컬러로 사용해서
럭셔리한 자동차 포스터를 만들고 싶었어요.

OK

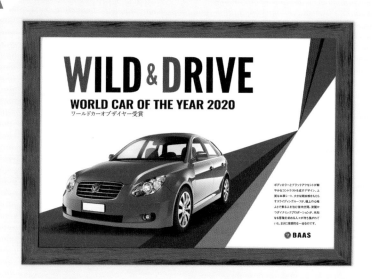

하얀색을 효과적으로 사용하면 빨간색과 검은색이
눈에 띄어 럭셔리한 인상이 될 거야.

# NG

## 메인 비주얼이 파묻혔다

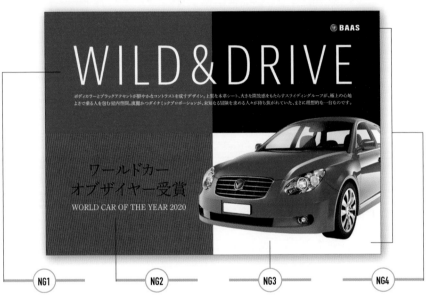

**NG1**

글자크기를 키워도 비주얼과 맞지 않으면 메시지가 인상에 남지 않는다. 빨간색과 검은색의 콘트라스트도 약하다.

**NG2**

배경과 글자색이 비슷해 눈에 들어오지 않는다. 또한 고유명사는 행갈이를 하지 않는 것이 좋다.

**NG3**

판매하고 싶은 상품을 메인 비주얼로 사용할 경우에는 자르지 않고 전부 보여주는 것이 철칙이다.

**NG4**

네 부분으로 나눈 센스 있는 구도지만, 메인 비주얼인 자동차의 중후함이 전해지지 않는다.

중후한 자동차 포스터라서
배색도 차도 크게 배치한 건데…….

**NG1 ◆ 폰트 선별**
캐치프레이즈 폰트에 창의성이 없다.

**NG2 ◆ 컬러링**
배경과 글자가 같은 색 계열이라 눈에 띄지 않는다.

**NG3 ◆ 트리밍**
메인사진이 중간에 잘려 있다.

**NG4 ◆ 여백이 없다**
배경도, 메인 비주얼도 답답하다.

# OK

# 대담한 여백으로 사진이 눈에 띈다

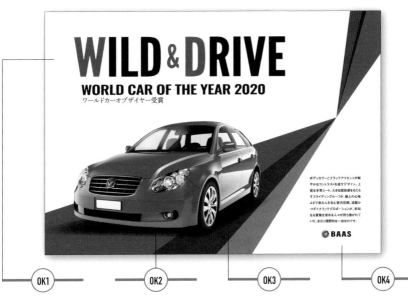

## OK1

두꺼운 고딕체로 메인 타이틀을 크게 쓰면 존재감이 살아난다.

## OK2

메인 비주얼을 크게 하고, 또한 메인 비주얼을 아이캐치로 만들면 어떤 광고인지 한눈에 알 수 있게 된다. 자동차 색과 같은 색을 메인컬러로 쓰면 여백과 대비시킬 수 있다.

## OK3

찻길을 의미하는 라인을 크게 배치해 스피드감과 깊이감을 표현했다. 여백을 두 군데 설정하면 비주얼 공간과 텍스트 공간을 구별시킬 수 있다.

## OK4

상품소개는 오른쪽 아래에 있는 여백에 배치했다. 보는 부분과 읽는 부분을 정확하게 구별하면 시선의 움직임도 자연스러워지고, 필요한 정보도 읽기 쉬워진다.

### 여백 포인트!

Before

↓

After

메인 비주얼, 타이틀, 정보글, 이 세 가지 요소만 있는 디자인이라도 여백을 충분히 만들면 완성도 높은 레이아웃이 된다.

여백을 대담하게 키우면 메인 비주얼을 강조할 수 있을 거야!

 이 밖에 이런 레이아웃

**1**

왼쪽에 검은색, 붉은색의 사선을 배치해 다이내믹한 레이아웃을 했고, 오른쪽에 있는 여백과 자동차에 임팩트를 줬다.

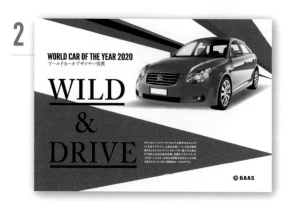

**2**

검은색, 붉은색의 사선과 여백을 교차로 디자인하면 사선이 부드러워져서 자동사의 럭셔리함이 한층 더 높아진다.

**3**

검은색, 붉은색 사선에 곡선을 더해 우아함을 강조했다. 명조체로 타이틀을 써서 자동차의 럭셔리함을 연출했다.

*Advice!* # 자동차 콘셉트에 맞는 폰트와 색 추천

자동차 콘셉트에 맞는 폰트와 색을 사용하면
자동차의 매력을 한층 더 이끌어낼 수 있다.

## 스포티

Alternate Gothic No1 D Regular

**Sophisticated running.
The best luxury.**

color

폭이 좁은 고딕체는
스마트한 스포츠카의
이미지와 잘 어울려.

## 우아함

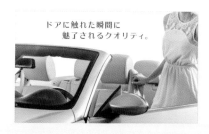

漢字タイポス412 Std R

**ドアに触れた瞬間に
魅了される。**

color

여성스러운 배색이
우아함을 보다 잘
보여줘.

## 럭셔리

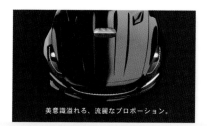

平成角ゴシック Std W5

**美意識溢れる、
流麗なプロポーション。**

검은색 자동차와
하얀색 글자의
콘트라스트가
남자다워.

color

# 호텔 팸플릿

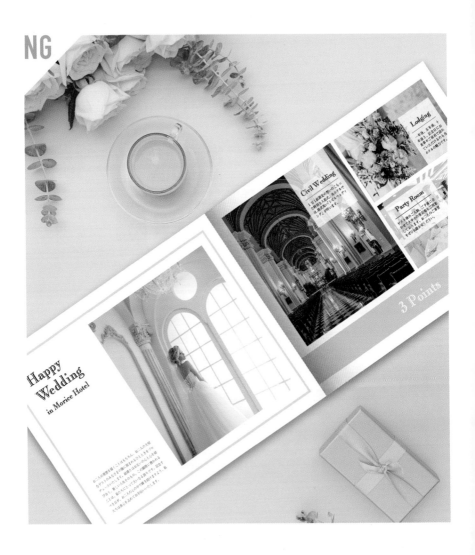

보기 쉽게 정리했지만,
호텔의 고급스러움이 전해지지 않는 거 같아요.

# OK

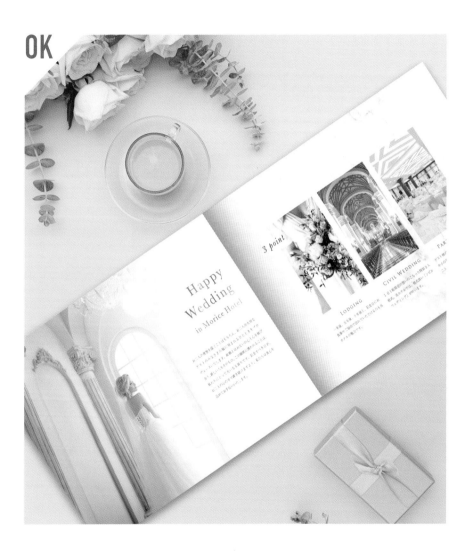

메인사진을 전면으로 배치하면
식장의 분위기가 잘 표현될 수 있을 거야. 대리석 텍스처나
골드를 사용하면 한층 더 고급스러워져!

# NG

## 호텔 분위기가 전해지지 않고, 고급스러움도 빠져 있다

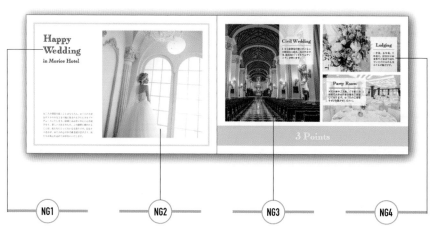

**NG1**

캐치프레이즈의 폰트가 너무 귀여워서 고급스러 운 호텔 이미지와 맞지 않는다. 호텔 콘셉트에 맞는 폰트를 골라보자.

**NG2**

메인사진인데도 다른 사진과 크기가 비슷해 인상에 남지 않고, 호텔 의 매력도 전달되지 않 는다. 복수의 사진을 배 치할 경우에는 크고 작 음을 확실하게 하자.

**NG3**

사진 톤이 맞지 않아 조 금 들떠 보이고, 저렴해 보인다. 또 한 발짝 떨어 져서 보면 메인사진보 다 중앙의 예배당 사진 이 더 눈에 들어온다.

**NG4**

텍스트 아래 배치한 하 약색 배경이 두드러지 기 때문에 시선의 움직 임이 복잡해졌다. 읽는 사람의 시선까지 생각 해 레이아웃하자.

격자로 아름답게 배치하고 싶었는데,
호텔의 공간을 의식하지 못했구나.

**NG1** ◆ 분위기
호텔 분위기와 폰트가
어울리지 않는다.

**NG2** ◆ 공간
사진이 전부 사각이어
서 여유가 없다.

**NG3** ◆ 톤의 차이
사진 톤이 맞지 않고,
저렴해 보인다.

**NG4** ◆ 읽기 어렵다
정보글 배치에 규칙성
이 없어 읽기 어렵다.

# OK

## 공간이 넓고 세련미가 있다

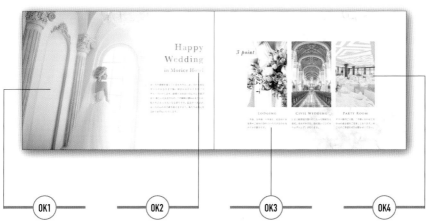

**OK1**

배경으로 사용한 메인 사진의 사이드를 투과시키면 공간의 깊이감이 살아난다. 한 면에 사진을 배치하면 호텔의 럭셔리한 분위기가 돋보인다.

**OK2**

캐치프레이즈에만 골드 컬러를 사용하면 고급스러움이 연출되고, 디자인에도 악센트가 생긴다.

**OK3**

사진 세 장을 같은 사이즈로 트리밍하고, 정보 글도 동일하게 레이아웃하면 읽기 쉬워진다.

**OK4**

사진을 전부 같은 톤으로 정리하면 통일감과 고급스러움이 생긴다.

---

사각 틀이나 배경색을 삭제하고 정보 주변에 여백을 크게 만들면 보기 쉬워질 뿐 아니라 고급스러움도 연출할 수 있어.

**여백 포인트!**

Before

↓

After

너무 많은 선과 배경색은 삭제하자. 최소한의 요소로 디자인하면 고급스러움을 연출할 수 있다.

## 이 밖에 이런 레이아웃

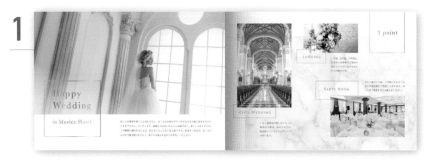

사각 테두리를 디자인 악센트로 사용한 레이아웃.
오른쪽 페이지에는 사진을 랜덤으로 배치해 지면에 생동감을 줬다.

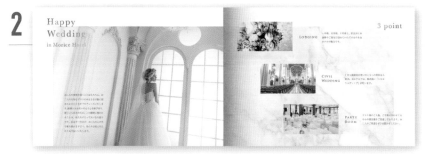

여백을 대담하게 사용해 스타일리시한 인상을.
중요한 텍스트를 사진 위에 배치해 주목도를 높였다.

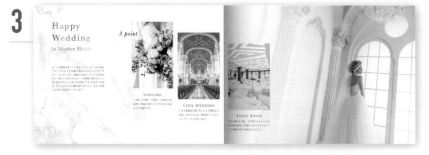

글자정보를 왼쪽 페이지에 모으고, 메인사진을 오른쪽 페이지에 배치하면
왼쪽에서 오른쪽으로 시선을 자연스럽게 유도할 수 있다.

*Advice!* ──────── 장소에 맞는 색 추천

장소의 특징에 맞는 테마컬러를 사용하면
매력을 어필할 수 있다.

## 리조트호텔

Color

상쾌한 블루와 에메랄드그린이
리조트 분위기를 잘 나타내줘.

## 시티호텔

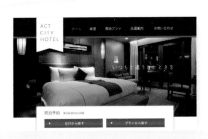

Color

중후한 블루와 안정된 브라운이
어른스러운 분위기를 자아내.

## 료칸

Color

검은색과 흰색의 콘트라스트가
세련된 료칸을 떠올리게 해줘.

결
국
여
백
이
다。

초판 1쇄 인쇄 2021년 9월 17일
초판 1쇄 발행 2021년 9월 24일

**지은이**　　데라모토 에리
**옮긴이**　　권혜미
**펴낸이**　　이희철
**기획편집**　김정연
**마케팅**　　이기연
**북디자인**　디자인홍시
**펴낸곳**　　책이있는풍경

**등록**　　제313-2004-00243호(2004년 10월 19일)
**주소**　　서울시 마포구 월드컵로31길 62(망원동, 1층)
**전화**　　02-394-7830(대)
**팩스**　　02-394-7832
**이메일**　chekpoong@naver.com
**홈페이지**　www.chaekpung.com

**ISBN**　　979-11-88041-37-4　13650

값은 뒤표지에 있습니다.
잘못된 책은 바꿔드립니다.